KB167331

_____학교 ____학년 ____반 _____의 책이에요.

❸ 스스로 활동해 보세요

이 시리즈는 단지 지식을 전달하기 위한 교양서가 아니에요. 어린이 여러분이 교과서로 수업 시간에 배운 내용을 실제 현장에서 직접 체험하며 익힐 수 있도록 다양한 활동 내용을 담았지요. 책 중간이나 뒷부분에 이해를 돕기 위한 활동이 있으니 꼭 스스로 정리해 보세요.

❹ 견학 후 활동이 다양해요

체험학습 후에는 반드시 견학 후 여러 가지 활동을 해 보세요. 보고서 쓰기, 신문 만들기, 그림 그리기 등을 통해 체험학습에서 보고 들은 내용을 다시 한번 정리하면 알찬 체험학습이 될 거예요.

신나는 교과 체험학습 04

애국선열들의 넋이 깃들어 있는 곳 서대문형무소역사관

초판 1쇄 발행 | 2007. 11. 27.
개정 3판 11쇄 발행 | 2023. 11. 10.

글 이기범 | **그림** 강은경 이종호 | **감수** 이이화

발행처 김영사 | **발행인** 고세규
등록번호 제 406-2003-036호 | **등록일자** 1979. 5. 17.
주소 경기도 파주시 문발로 197(우10881)
전화 마케팅부 031-955-3100 | 편집부 031-955-3113~20 | 팩스 031-955-3111

값은 표지에 있습니다.
ISBN 978-89-349-8434-4 64000
ISBN 978-89-349-8306-4 (세트)

좋은 독자가 좋은 책을 만듭니다. 김영사는 독자 여러분의 의견에 항상 귀 기울이고 있습니다.
전자우편 book@gimmyoung.com | 홈페이지 www.gimmyoungjr.com

어린이제품 안전특별법에 의한 표시사항
제품명 도서 제조년월일 2023년 11월 10일 제조사명 김영사 주소 10881 경기도 파주시 문발로 197
전화번호 031-955-3100 제조국명 대한민국 ⚠주의 책 모서리에 찍히거나 책장에 베이지 않게 조심하세요.

애국선열들의 넋이 깃들어 있는 곳

서대문 형무소역사관

글 이기범 그림 강은경 이종호 감수 이이화

주니어김영사

차례

서대문형무소역사관에 가기 전에

미리 준비하세요

준비물 필기 도구, 사진기, 지하철 노선표, 《서대문형무소역사관》 책

미리 알아 두세요

관람 시간 3월 ~ 10월(하절기) 오전 9시 30분 ~ 오후 6시
 11월 ~ 2월(동절기) 오전 9시 30분 ~ 오후 5시

관람료

구분	어린이	청소년	어른
개인	1,000원	1,500원	3,000원
단체(30인 이상)	800원	1,200원	2,400원

전화 02) 360-8590~1

주소 서울특별시 서대문구 통일로 251

홈페이지 http://www.sscmc.or.kr

꼭 확인하세요 1월 1일, 설날, 추석날, 매주 월요일, 공휴일 다음 날에는
관람할 수 없어요.

가는 방법

지하철 3호선 독립문역 5번 출구로 나오면 바로 있어요.

버스 현저동 또는 독립문정류장에서 내리세요.
 간선(파랑)버스 : 701, 702, 703, 704, 720, 741, 752
 지선(초록)버스 : 7019, 7021, 7025, 7737
 광역(빨강)버스 : 9701, 9703, 9709, 9710
 마을버스 : 서대문 02

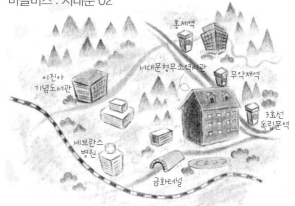

독립 운동의 현장, 서대문형무소역사관

서대문형무소역사관을 찾은 친구들은 이렇게 물어 보고는 해요.
"선생님, 형무소가 뭐예요? 감옥인가요?"

아마 '형무소'라는 낱말이 낯설어서 그런가 봐요. 요즘은 감옥이나 '교도소'라고 부르지만 일제 강점기에는 형무소라고 불렀어요. 그렇다고 서대문형무소가 일제 강점기에만 있었던 것은 아니에요. 일본이 물러간 뒤에도 무려 40년이 넘도록 감옥으로 쓰였어요.

일제 강점기 때는 애국지사를 가두는 곳으로 쓰였으나 해방이 된 뒤에는 죄를 짓는 사람을 가두는 곳으로 쓰였지요. 서대문형무소가 서대문형무소역사관으로 새롭게 단장한 때는 1998년이에요. 조국의 독립을 위해 일본의 침략에 맞서 싸운 애국선열들을 기리는 역사관으로 거듭난 것이지요.

수많은 애국지사들을 고문하고 목숨을 앗아 간 서대문형무소. 지금부터 우리 나라 근대 역사의 현장으로 찾아가 볼까요?

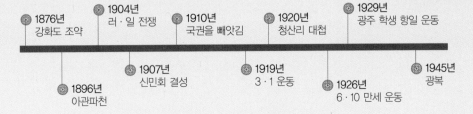

한눈에 보는 우리 나라 근대 역사

- 1876년 강화도 조약
- 1896년 아관파천
- 1904년 러·일 전쟁
- 1907년 신민회 결성
- 1910년 국권을 빼앗김
- 1919년 3·1 운동
- 1920년 청산리 대첩
- 1926년 6·10 만세 운동
- 1929년 광주 학생 항일 운동
- 1945년 광복

한눈에 보는 서대문형무소역사관

일본의 침략에 맞선 수많은 독립 운동가들이 서대문형무소에서 모진 고문을 당하고 목숨을 잃었지요. 서대문형무소역사관에는 서대문형무소의 상징인 담장과 망루, 옥사, 사형장 등이 남아 있으며 끝내 무릎을 꿇지 않고 싸운 애국선열들의 독립 정신을 배울 수 있는 여러 체험 공간이 마련되어 있어요.

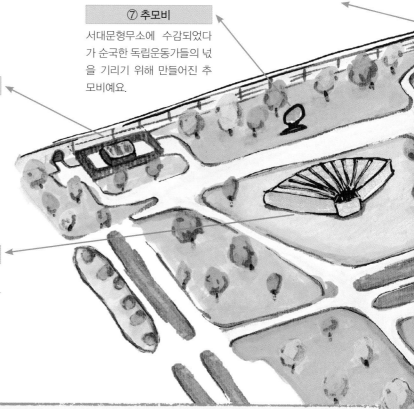

⑥ 한센병사

나병을 앓고 있는 수형자를 따로 가두어 두었던 곳이에요.

⑦ 추모비

서대문형무소에 수감되었다가 순국한 독립운동가들의 넋을 기리기 위해 만들어진 추모비예요.

⑧ 사형장과 시구문

1923년에 지은 건물이에요. 이곳에서 애국지사들의 사형이 집행되었어요. 시구문은 시신을 공동묘지에 몰래 버리기 위해 만들어 놓은 비밀 통로예요.

⑨ 격벽장

수형자들이 운동을 하던 곳이에요. 벽을 치고 '격리 운동'을 시켰어요.

이렇게 보세요.

이 책은 서대문형무소 이야기와 서대문형무소역사관 답사 이야기로 나뉘어 있어요. 먼저 아랫부분의 동선을 따라 체험을 하고 윗부분의 내용을 읽으면 서대문형무소역사관의 배경에 대해서 쉽게 알 수 있을 거예요.

윗부분에는 서대문형무소가 생긴 배경과 우리 나라 독립 운동 이야기를 소개해요.

아랫부분은 현재의 서대문형무소역사관을 견학하면서 체험하는 것들을 소개해요.

4

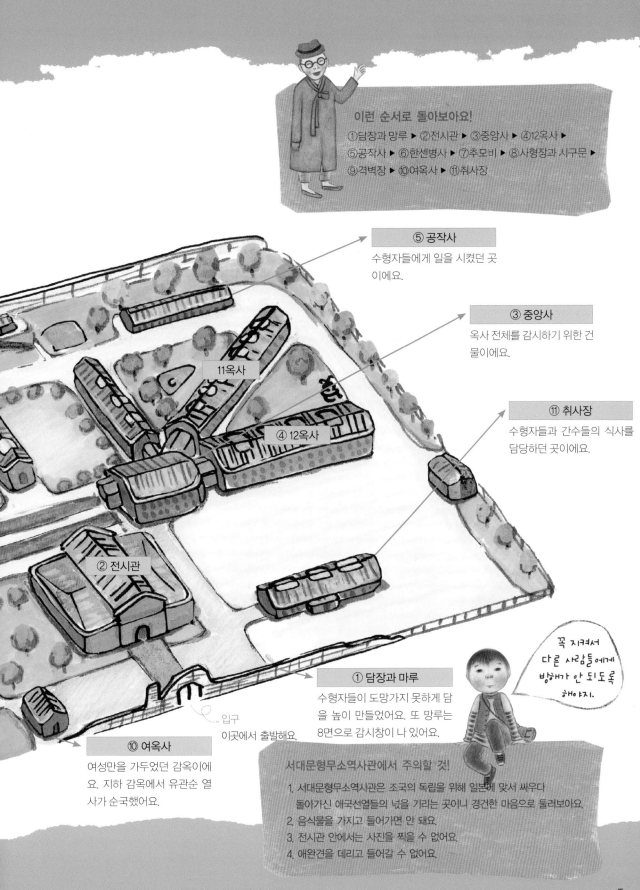

이런 순서로 돌아보아요!

①담장과 망루 ▶ ②전시관 ▶ ③중앙사 ▶ ④12옥사 ▶
⑤공작사 ▶ ⑥한센병사 ▶ ⑦추모비 ▶ ⑧사형장과 시구문 ▶
⑨격벽장 ▶ ⑩여옥사 ▶ ⑪취사장

⑤ 공작사

수형자들에게 일을 시켰던 곳
이에요.

③ 중앙사

옥사 전체를 감시하기 위한 건
물이에요.

⑪ 취사장

수형자들과 간수들의 식사를
담당하던 곳이에요.

11옥사

④ 12옥사

② 전시관

입구
이곳에서 출발해요.

① 담장과 마루

수형자들이 도망가지 못하게 담
을 높이 만들었어요. 또 망루는
8면으로 감시창이 나 있어요.

⑩ 여옥사

여성만을 가두었던 감옥이에
요. 지하 감옥에서 유관순 열
사가 순국했어요.

꼭 지켜서
다른 사람들에게
방해가 안 되도록
해야지.

서대문형무소역사관에서 주의할 것!

1. 서대문형무소역사관은 조국의 독립을 위해 일본에 맞서 싸우다
 돌아가신 애국선열들의 넋을 기리는 곳이니 경건한 마음으로 둘러보아요.
2. 음식물을 가지고 들어가면 안 돼요.
3. 전시관 안에서는 사진을 찍을 수 없어요.
4. 애완견을 데리고 들어갈 수 없어요.

우리 민족의 독립 의지를 꺾기 위한
최초의 근대식 감옥

　　서대문형무소는 우리 나라 독립 운동가들이 심한 고문을 받거나 억울하게 목숨을 잃은 곳이에요. 그런데 왜 수많은 사람들이 목숨까지 내놓으며 독립 운동을 했던 것일까요?

　　1880년대 조선에서는 서양 문물을 받아들이는 개화 정책에 대한 관심이 높았어요. 하지만 자주적인 근대화를 이루고자 했던 조선의 계획과는 달리 중국과 일본, 서양의 여러 나라들은 앞 다투어 조선을 차지하려고 침략해 왔지요.

한 번 들어가면 빠져 나갈 수 없도록
높게 쌓은 담장과 망루

　　길게 늘어선 붉은색 벽돌의 담장과 건물이 보이나요? 손을 대면 당장이라도 삐걱대는 소리가 날 것 같은 철문도 보이지요. 서대문형무소역사관 입구에 들어서니 왠지 스산한 기운이 느껴져요. 그럼, 지금부터 서대문형무소역사관을 둘러보아요.

특히 일본은 조선을 발판으로 삼아 대륙으로 뻗어 나가려고 했어요.
이런 일본의 행패를 그냥 두고 볼 수 없었던 애국지사
들이 독립 운동을 벌이자, 일본은 우리 민족
의 독립 의지를 꺾기 위해 서대문형무소
를 지어 독립 운동가들을 가두었어요.
　이처럼 서대문형무소는 우리 나라
독립 운동의 살아 있는 현장이랍
니다. 그럼 지금부터 서대문형무
소에 얽힌 이야기를 살펴보아요.

먼저 붉은색 담장과 망루에서 서대문형무소에 갇혔
던 독립 운동가들의 삶을 생각해 보아요. 그런 뒤에
전시관으로 들어가 그 당시 독립 운동가들의 옥중 생
활 모습을 둘러 보아요.

서대문형무소 역사관에
들어가면 어떤
독립 운동가를 만날 수
있을까?

민족의 아픔이 서려 있는 감옥

서대문형무소는 이름에서 알 수 있듯이 감옥이에요. 그런데 이 곳에는 우리 민족의 아픔이 서려 있답니다. 서대문형무소에 어떤 사연이 있는지 알아보아요.

1876년 강화도 조약 이후 서서히 우리 나라를 침략하기 시작한 일본은 고종 황제를 위협하고, 명성 황후를 끔찍하게 시해하는 등 잔인한 행동을 일삼았어요. 결국 일본은 1905년 강제로 을사조약을 맺어 우리 나라의 외교권을 빼앗고, 1907년에는 우리 나라 군대를 멋대로 해산해 버렸어요.

그러자 전국에서 수많은 사람들이 나라를 구하고자 의병을 일으켰어요. 이를 괘씸하게 여긴 일본은 독립 운동을 한 사람들을 가두기

개항의 원인, 강화도 조약

강화도 조약 문서

1876년(고종 13) 2월 강화도에서 조선과 일본 사이에 강제로 맺어진 조약을 말해요. 강화도 조약이 맺어짐에 따라 새로운 서양 문물이 들어왔고 다른 나라와의 교류도 활발해졌어요. 그러나 이 조약은 일본에 유리한 쪽으로 맺은 불평등한 조약이지요.

을사조약 영인본 문서
이 조약의 체결 소식은 〈황성신문〉에 실린 '시일야방성대곡'이라는 장지연의 논설을 통해 백성들에게 알려졌어요.

🏵 담장과 망루

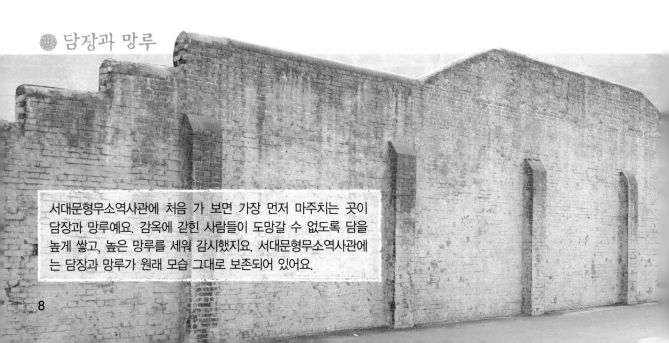

서대문형무소역사관에 처음 가 보면 가장 먼저 마주치는 곳이 담장과 망루예요. 감옥에 갇힌 사람들이 도망갈 수 없도록 담을 높게 쌓고, 높은 망루를 세워 감시했지요. 서대문형무소역사관에는 담장과 망루가 원래 모습 그대로 보존되어 있어요.

위해 서대문 밖 인왕산 기슭에 아주 큰 감옥을 지었어요.

우리 나라 최초의 근대식 감옥

　1908년 10월 21일 서대문형무소가 지어졌을 당시 이름은 경성감옥이었어요. 이 감옥은 일본에서 교도소장을 지낸 일본인이 직접 설계했는데, 그 때 돈으로 약 5만 원을 들여 지었답니다. 당시 서대문형무소는 지붕은 양철로 되어 있고 앞면은 벽돌담, 나머지 벽은 판자 위에 아연판을 두른 나무 건물이었어요. 약 1,600제곱미터 규모의 감방과 그에 딸린 250제곱미터 정도의 청사와 부속 건물로 이루어졌으며, 약 500명 정도를 수용할 수 있었지요. 그 당시 조선에 있던 여덟 개 감옥을 다 합해도 전체 면적이 1,000제곱미터 정도였다고 하니 당시 서대문형무소의 규모가 얼마나 어마어마했는지 짐작이 되지요.

　그러면 일본은 누구를 가두려고 엄청난 돈을 들여 큰 감옥을 근대식으로 지었던 걸까요? 바로 빼앗긴 나라를 되찾기 위해 굳세게 맞서는 애국지사들을 가두기 위해서였답니다.

시해
부모나 임금을 죽이는 것을 뜻해요.

외교권
주권 국가로서 외국과 외교를 할 수 있는 권리를 말해요.

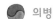
의병
외적의 침입을 물리치기 위해 백성들이 자발적으로 조직한 군대예요.

명성 황후 시해 사건

1895년(고종 32)에 일본의 자객들이 경복궁을 습격해 명성 황후를 죽인 사건을 말해요. 일본 공사 미우라 고로 등이 친러파 세력을 없애기 위해 일으켰으며, 이 일로 위협을 느낀 고종이 러시아 공사관으로 피신하였답니다. 이 사건을 가리켜 '을미사변'이라고도 해요.

조센징 놈들 어디 도망가기만 해 봐라.

서대문형무소에서 도망친다는 건 있을 수 없는 일이야.

1907년에 담장을 만들 때에는 나무 기둥에 함석을 붙였는데 현재 우리가 볼 수 있는 담장은 1923년에 붉은 벽돌로 다시 지은 거예요. 원래 담장은 높이 4.5미터, 길이 1,161미터였지만 감옥으로 쓰이지 않는 지금은 다 헐리고 일부분만 상징적으로 남아 있지요.
담장에는 8면에 유리창이 있는 망루가 연결되어 있어 아무도 담장 밖으로 도망가지 못하도록 철저하게 감시했어요.

자주 독립 국가를 만들어야 해!

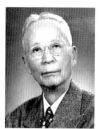
일본이 점차 힘으로 우리 나라를 지배하려고 하자 세계 여러 나라로 공부하러 떠났던 젊은이들이 조선으로 돌아오기 시작했어요. 1896년 미국에서 돌아온 사람들 중에는 서재필과 이승만 등이 있었어요. 이들은 오자마자 뜻을 모아 '독립 협회'라는 모임을 만들었어요. 그런데 그 당시에는 나라를 빼앗겼던 것도 아닌데 왜 이름을 '독립 협회'로 지었을까요?

독립 협회가 세워질 무렵 우리 나라는 명성 황후가 시해되고 고종이 일본의 탄압을 피해 러시아 공사관으로 피신을 가는 등 다른 여러 나라의 눈치를 보며 지낼 만큼 나라의 힘이 약했어요. 이런 상황에서 나라의 앞날을 걱정한 젊은이들은 하루빨리 열강의 압력에서 벗어나 우리 스스로 나라의 일을 결정하는 당당한

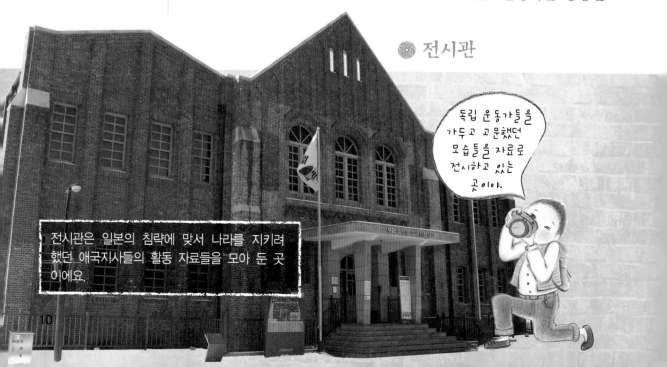

● 전시관

전시관은 일본의 침략에 맞서 나라를 지키려 했던 애국지사들의 활동 자료들을 모아 둔 곳이에요.

독립 운동가들을 가두고 고문했던 모습들을 자료로 전시하고 있는 곳이야.

나라가 되기를 바라는 마음에서 '독립'이라는 말을 썼던 것이지요.

독립 협회는 처음에는 서재필을 중심으로 한 유학파와 개화파 지식인들, 나라의 높은 관리들이 참여했어요. 그러다가 점차 상인, 농민, 노동자, 학생 등 여러 계층의 사람들까지 참여했지요. 독립 협회의 대표적인 활동은 〈독립신문〉을 만들고, 국민들의 성금을 모아 독립문을 세운 것이에요. 〈독립신문〉은 우리나라 최초의 한글 신문으로 나라 안팎의 소식을 전하고 국민을 계몽하는 역할을 했어요.

조선은 몇백 년 동안 중국을 섬겨 왔기 때문에 중국의 사상과 문화를 의심 없이 받아들여 독립적인 국가라고 보기 어려웠어요. 독립 협회는 이런 것부터 바꿔야겠다는 의지로 국민의 성금을 모아 독립문을 짓고 독립 공원을 만들어요.

● **열강**
국제 사회에서 큰 힘을 발휘하는 강한 나라를 말해요.

● **개화파**
새로운 문물, 제도 들을 받아들이고자 하는 사람들을 말해요.

● **계몽**
지식 수준이 낮거나 예전의 풍습에 젖은 사람을 가르쳐 깨우치는 것을 말해요.

1층 전시관에는 서대문형무소가 세워진 배경과 과정을 보여 주는 영상실과 독립 운동과 관련된 책들이 있는 자료실이 있답니다. 또한 서대문형무소 변화 과정과 역사를 정리한 형무소역사실이 있어요.

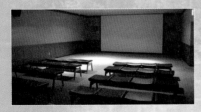

영상실
영상실 내부 모습이에요. 커다란 스크린으로 서대문형무소의 80년 역사와 그 의미를 보여 주고 있어요.

정보검색실
서대문형무소역사관에 관한 다양한 정보를 검색해 볼 수 있어요.

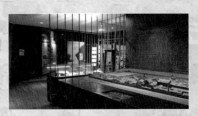

형무소역사실
서대문형무소의 변화 과정과 해방 이후 민주화 현장에 관한 자료가 전시되어 있어요.

자주의 열망으로 세워진 독립문

독립의 염원을 담은 독립문은 중국 사신을 맞이하던 사대주의의 상징인 영은문을 헐고 그 자리에 만든 것이에요. 미국으로 유학을 다녀온 서재필은 〈독립신문〉을 통해 우리 나라가 중국 청나라의 영향에서 벗어나 독립 국가로 세계에 당당히 나서야 한다고 주장했어요. 그러자 서재필의 의견에 동감하는 사람들이 성금을 보내 오기 시작했어요. 가장 먼저 성금을 낸 사람은 세자였던 순종이었어요. 백성들도 모금 운동에 참여했지요. 이렇게 왕실과 가난한 백성들이 보낸 성금 3,825원을 모아서 독립문을 세웠어요.

프랑스 파리에 있는 개선문을 본떠 만든 독립문은 1897년 11월 20일에 완공되었어요. 뒤에 일본은 독립문 바로 옆에 형무소를 지어 우리 민족의 사기를 꺾고자 했어요. "너희가 독립을 외쳐 보았자 바로 옆에 있는 감옥에 들어갈 뿐이다." 하고 말이에요.

🌀 전시관 민족저항실 Ⅰ / 민족저항실 Ⅱ / 민족저항실 Ⅲ

전시관 2층에 있는 민족저항실은 우리 민족이 일본에 저항한 역사를 시대에 따라 전시한 곳이에요. 이 곳을 둘러보면 많은 애국지사들이 나라의 주권을 되찾기 위해 여러 분야에서 얼마나 열심히 노력했는지 알 수 있어요.

전시관 2층에는 대한제국 말기부터 1919년까지 서대문형무소와 관련된 독립운동 자료가 전시되어 있어요. 또한 독립운동가들의 수감 자료인 수형기록표가 전시되어 있는데, 이곳은 독립운동가들을 기억하고 되새기는 추모의 공간이에요.

민족저항실 전경

국민들 가슴에 아로새긴 자주 국가의 열망

독립문 뒤쪽에 있는 독립관은 독립 협회가 사무실 및 집회 장소로 쓰던 곳이에요. 이 곳은 조선 시대에 중국 사신을 접대하던 모화관을 고친 건물인데 독립 협회는 이 곳에서 매주 국민들과 함께 나라의 문제를 놓고 토론회를 열었어요. 토론회에는 수백 명이 참여할 만큼 열기가 높았지요.

이런 토론회가 더욱 발전되어 독립 협회 회원들은 종로에서 만민 공동회를 열었어요. 만민 공동회는 1만여 명의 국민들이 모여 러시아의 침략 정책을 반대한 결의 대회였지요. 고종 황제는 국민들의 요구를 저버릴 수 없어 러시아의 재정

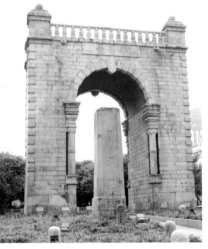

독립문
청나라로부터 독립하기 위해 세운 문이지만 오늘날에는 일본으로부터 독립을 기념하는 문으로 오해받기도 해요.

자주 독립의 꿈을 펼쳤던 독립 협회

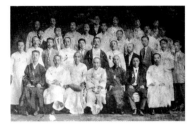

독립 협회 창립 기념 사진

1896년 7월에 서재필, 이상재, 윤치호 등이 우리 나라의 자주 독립과 정치 개혁을 위하여 조직한 단체예요. 독립 협회는 〈독립신문〉을 발간하고 독립문을 세우고 1898년에 만민 공동회를 열었어요. 개혁안을 고종 황제에게 건의하며 활동을 펴다가 1899년에 강제로 해산되었지요.

개선문
전쟁에서 이기고 돌아오는 군대를 환영하고 기념하기 위해 세웠어요.

전시관 지하고문실

벽관에 들어가면 옴짝달싹 못 하겠어~.

옥중 생활의 실상을 체험할 수 있는 곳이에요. 독립 운동가의 마음이 되어 벽관을 체험해 보세요.

한 사람이 들어가도 움직이기 힘든 벽관은 일본이 독립 운동가들을 고문하던 대표적인 고문 기구였어요. 이 곳에 10분만 들어가도 숨이 막히고 공포를 느끼게 된답니다. 일본은 이런 기구를 통해 독립 운동가들을 괴롭히고 독립의 의지를 꺾으려 했어요.

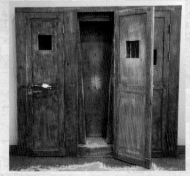

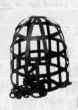

용수
사람들이 죄수의 얼굴을 보지 못하도록 머리에 씌우는 둥근 기구예요.

벽관

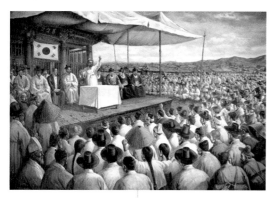

만민 공동회 기록화
만민 공동회는 누구나 자유롭게 말할 수 있는 정치 집회예요. 백정 출신인 박성춘이 만민 공동회에서 연설하고 있는 모습이에요.

고문과 군사 교관을 물러나게 했어요.

만민 공동회가 성공적으로 열리자 독립 협회는 서양의 민주주의 원리를 들여와 의회를 만들려고 노력했어요. 그러자 위협을 느낀 정부는 강제로 독립 협회를 해산시켰어요.

비록 독립 협회는 해산되었지만 독립 협회가 펼친 활동은 외세의 부당한 요구를 거부하고 국민의 권리는 스스로 찾아야 한다는 사실을 국민들의 마음 속에 심어 주었어요.

● **재정 고문**
나라를 운영하는 데 드는 돈을 더 효율적으로 관리할 수 있도록 의견을 주는 사람이에요.

여기서
잠깐!

독립 협회 활동에 대해 알아보아요.

다음 중 독립 협회와 관련이 없는 것은 무엇일까요? ()

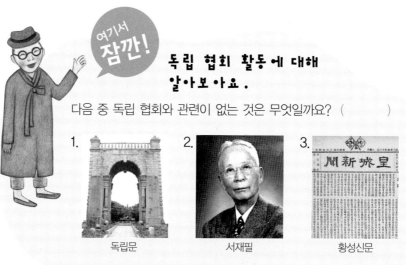

1. 독립문
2. 서재필
3. 황성신문

☞정답은 56쪽에

✿ 전시관 임시구금실

지하 1층엔 임시구금실이 있어요. 여기는 애국지사들을 가두고 고문했던 곳이에요. 이 곳에서 행한 고문 방법은 잔인하기로 악명이 높았어요.

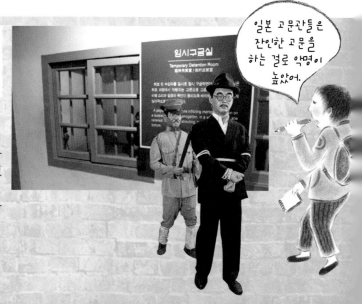

일본 고문관들은 잔인한 고문을 하는 걸로 악명이 높았어.

조선을 좀더 강력하게 지배하기 위해 조선총독부를 세운 일본은 1912년 3월 18일 조선 태형령을 만들었어요. 태형이란 몽둥이로 때리는 형벌을 말한답니다. 같은 해 12월 30일에는 〈태형집행심득〉이라는 태형준칙을 만들어 조선인들을 때리는 일을 합법화했지요.

아픔이 녹아 있는 감옥의 이름

　자주 의식을 높이기 위한 독립 협회의 노력에도 불구하고 결국 1910년 8월 29일, 대한 제국은 일본에게 국권을 내주고 말았어요. 일본은 저항하는 김구, 안창호 등 수많은 애국지사들을 잡아 가두었어요. 붙잡은 애국지사들이 점점 늘어나자 1912년에는 서울 마포에 또 다른 감옥을 짓고 '경성감옥'이라고 이름을 붙였어요. 인왕산 기슭에 있는 경성감옥은 '서대문감옥'으로 이름이 바뀌었고요. 그 뒤 1923년 서대문감옥은 서대문형무소로 이름이 또 한 번 바뀌었고, 일본이 제2차 세계 대전에 지고 물러 간 뒤 '서울형무소', '서울교도소', '서울구치소'로 바뀌었다가, 1992년에 광복절을 맞아 서대문 독립 공원으로 다시 태어났어요.

　여러 번 바뀐 서대문형무소의 이름을 통해 역사의 소용돌이 속에서 굴곡진 우리 나라의 근대 역사를 짐작해 볼 수 있지요.

근대 감옥의 시초, 전옥서

전옥서는 고려와 조선 시대에 죄수들을 관리하던 관청이에요. 남의 물건을 훔치거나 흉기를 휘두르는 죄인들을 수감하는 시설이었어요. 조선 시대는 덕으로 나라를 다스리고 인자로운 정치를 내세웠기에 감옥은 만들되 비어 있게 하는 것이 좋다고 생각했어요. 그래서 감옥의 규모는 작았다고 해요.

🌀 전시관　지하고문실

지하고문실에서는 악독하기로 이름난 일본 경찰의 고문을 받은 애국지사들의 고통을 느낄 수 있어요.

이 곳은 실제로 고문이 일어났던 지하고문실이에요. 일본은 투옥시킨 독립 운동가들을 특별 범죄자로 구분해 햇빛조차 들어오지 않는 어두운 지하 감방에 가두었고, 갖은 방법을 동원하여 모질게 고문했어요.

일본은 왜 우리 나라를 식민지로 만들었을까?

다른 나라와 전쟁을 벌여 영토를 차지하거나, 자기보다 힘이 약한 나라와 불평등한 조약을 맺어 이익을 얻으려는 정책을 '제국주의'라고 해요. 19세기 말에는 세계 여러 나라들이 이런 제국주의 정책을 폈어요. 그렇게 한 데에는 여러 가지 이유가 있겠지만 가장 큰 이유는 자기 나라의 상품을 팔 수 있는 시장을 넓히기 위해서였지요. 산업혁명이라는 말을 들어 보았을 거예요. 그 전까지는 사람의 손으로 물건을 만들었는데 기계가 사람의 손을 대신하게 되면서 어마어마한 양의 물건들이 쏟아져 나오게 되었어요. 이것이 바로 산업혁명이에요.

물건의 양이 많아지면 더 많이 팔아야 하는데 한 나라 안에 있는 국민의 수는 정해져 있으니 다 팔 수가 없었던 거예요. 일찍이 산업혁명을 거친 영국, 프랑스, 독일, 미국, 러시아와 같은 나라들은 이제 다른 나라로 눈을 돌려 시장을 넓히려고 애썼지요. 그래서 서구 열강들은 아시아와 아프리카 대륙에 있는 약한 나라들

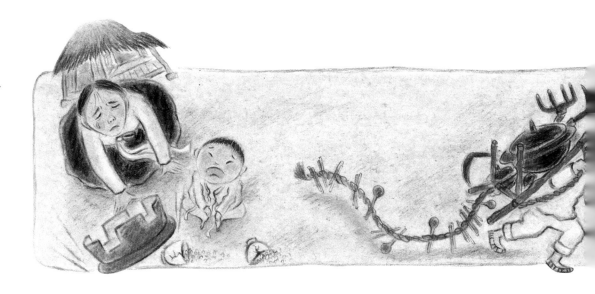

을 힘으로 차지하고 식민지로 만들었어요.

일본은 이런 세계의 움직임을 빨리 알아채고, 서둘러서 유럽의 기계들을 들여와 공장을 세웠어요. 그리고 물건들을 대량으로 만들기 시작하면서 빠른 속도로 나라의 힘을 키워 갔어요. 그러고는 운요호 사건*을 일으켜 우리 나라 어떤 곳이든 마음대로 드나들 수 있도록 항구의 문을 활짝 열게 했어요. 또 힘으로 조선을 협박해서 강제로 자기 물건들을 팔고, 대신 물건의 원료가 되는 원자재*들은 싼 값에 사 갔어요. 그러는 한편 점차 우리 나라의 정치를 간섭해 외교권을 빼앗고, 군대를 해산시켜 꼼짝 못 하게 만든 것이지요.

일본이 이렇게 하는 데에는 또다른 이유가 있었어요. 우리 나라를 발판으로 삼아 만주*와 중국 땅으로 세력을 넓히려는 계획을 세우고, 우리 나라를 전쟁을 일으키는 기지로 삼고 싶은 것이었어요. 1894년 청·일 전쟁이 벌어진 곳, 1904년 러·일 전쟁이 벌어진 곳도 우리 나라였어요. 뒷날 만주사변을 일으킬 때에도 우리 나라를 기지로 삼았지요. 결국 우리 나라 사람들은 일본이 일으킨 전쟁으로 인해 고통을 당했어요. 이렇게 일본은 우리 나라를 침략해 무려 35년 동안 우리 나라를 발전시킨다는 명목으로 강제 점령을 정당화했지요.

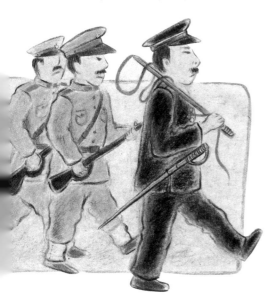

운요호 사건 : 1875년 9월 일본 군함 운요호가 강화도를 불법 침입하여 우리 나라 군대와 충돌한 사건을 말해요. 이 사건을 계기로 강화도 조약이 맺어졌어요.
원자재 : 공장에서 물건을 만들 때 원료가 되는 재료예요.
만주 : 중국에 있는 둥베이 지방을 말해요. 만주의 남쪽 지역은 우리 나라에 있는 압록강, 두만강과 맞대고 있어요. 일제 강점기에는 독립 운동의 근거지가 되기도 했어요.

독립의 염원으로 불타오르는
항일 의병 전쟁

일본 때문에 강제로 나라의 문을 열게 된 조선은 빠르게 변해 갔어요. 일본, 러시아, 프랑스 등 외국 세력들은 조선에 들어와 유리한 위치를 차지하기 위해 경쟁을 벌였어요. 조선에 철도를 놓거나, 금광을 개발하는 일들이 자기 나라에 굉장한 이득이 되기 때문이에요.

이 과정에서 일본은 중국, 러시아와 전쟁을 일으켰고, 연달아 승리하면서 조선을 독차지하려고 했어요. 일본의 행동은 날이 갈수록 뻔뻔해졌어요. 조선을 집어삼키려는 욕심을 감추지 않았지요. 이를 두고 볼 수 없었

낮에도 햇빛이 들지 않았던 옥사와
강제로 일을 시켰던 공작사

이제 수형자들이 직접 생활했던 곳으로 가 보아요. 중앙사를 시작으로 옥사에서 공작사까지 둘러볼 거예요. 중앙사는 왜 만들었을까요? 중앙사는 옥사에 수감된 수형자들을 교육시키기 위해서였어요. 그래서 서대문형무소였을 당시부터 옥사와 연결되어 있었어요.

던 조선의 백성들은 자발적
으로 군대를 조직해 일어섰
어요. 이들을 의병이라고
해요. 의병들은 자주적으
로 나라를 지키기 위해 서
로 뭉쳤어요.

의병들은 일본의 공격
에도 물러나지 않고 세
차례에 걸쳐 대규모 전쟁을 일으켰지요. 이를 항일 의병 전쟁이라 해요.
자, 그럼 이 세 차례의 의병 전쟁 이야기를 알아보아요.

수형자들에게 강제로 일을 시켰던 공작사도 중앙사와 옥
사 가까이에 있어요.
이제 각 건물들의 역할과 이 곳에서 애국지사들이 생활했던
모습들을 살펴보아요.

감옥 안으로
들어가려니
어쩐지 으스스한걸.

둘러볼 곳 중앙사 ➜ 옥사 ➜ 공작사

단발령에 반대한 을미의병

고종이 단발령을 발표한 까닭은?

단발령은 1895년(고종 32) 11월에 상투를 없애고 머리를 짧게 깎도록 한 명령이에요. 조선 정부는 하루라도 빨리 서양과 같은 근대화를 이루기 위해 조바심이 나 있었어요. 그래서 '위생적이고 일하기도 편하다.'라는 이유를 들어 머리카락을 자를 것을 권했지요. 하지만 조선 사회에서 머리카락은 조상에게 물려받은 귀한 것으로 여겨 함부로 자를 수 없었어요. 그래서 단발령에 반대하는 의병 활동이 널리 퍼진 거예요.

1910년, 한·일 병합으로 대한 제국은 일본의 식민지가 되었어요. 하지만 독립 운동가뿐만 아니라 일반 백성들도 힘을 모아 조선의 자주 독립을 위해 애썼답니다. 지금부터 좀더 자세히 알아보아요.

1895년 일본은 조선의 궁궐을 점령하고, 명성 황후를 시해했어요. 앞서 얘기했듯이 이를 을미사변이라고 해요. 을미사변으로 온 국민이 일본에 대한 분노감이 커져 갈 무렵 조선 정부는 단발령을 발표했어요. 이 결정은 조선의 개화 정부가 내린 것이었지만, 백성들은 일본이 뒤에서 조정했다고 믿었어요. 이 발표로 국민들의 분노가 폭발하여 조선의 각 지방에서 일본을 몰아 내기 위한 의병들이 일어났답니다.

특히 제천에서 일어난 유인석 부대는 충주성을 점령하고 일본군을 여러 차례 물리치는 등 큰 성과를 거두었어요. 하지만 충주 전투

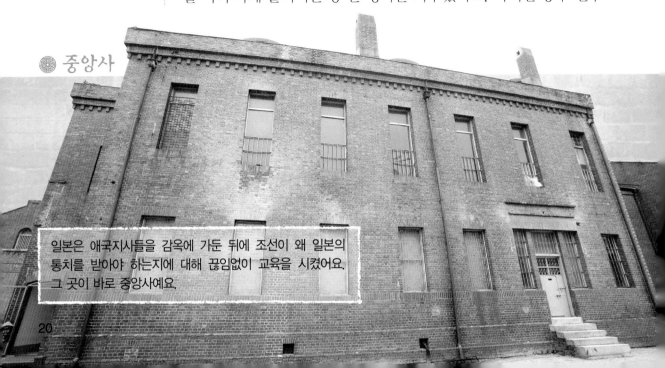

◉ 중앙사

일본은 애국지사들을 감옥에 가둔 뒤에 조선이 왜 일본의 통치를 받아야 하는지에 대해 끊임없이 교육을 시켰어요. 그 곳이 바로 중앙사예요.

의 선봉장으로 큰 공을 세웠던 평민 의병장 김백선이 양반 의병장 유인석에게 예의 없이 굴었다고 하여 처형당하는 일이 생겼어요.

힘을 더욱 합해야 할 시기에 양반과 평민의 신분 차이를 극복하지 못하고 서로 싸우게 되면서 의병 운동은 위기를 맞았어요. 게다가 고종 황제가 단발령을 거둘 테니 의병을 해산하라고 권하자 양반 의병장들이 스스로 해산하면서 의병 운동은 막을 내리기 시작했어요. 이 때의 의병 운동을 '을미의병'이라고 불러요.

한편, 일본이 을미사변 이후 고종을 경복궁에 가두자 고종은 다음 해에 몰래 경복궁에서 탈출해 러시아 공사관으로 피신했어요. 고종이 러시아 공사관에 머물렀던 1년 동안 러시아는 우리 나라에서 세력을 넓혀 압록강과 울릉도의 숲에서 마음대로 나무를 베어 낼 수 있는 삼림 채벌권을 얻는 등 경제적인 이득을 얻었어요. 이를 못마땅하게 여긴 일본은 결국 러시아와 전쟁을 일으키게 된답니다.

고종이에요!

돈덕전으로 피신한 고종의 모습이 보여요.

중앙사는 옥사와 연결되어 있어요. 일본이 이 건물을 세운 이유는 옥사 전체를 감시하기 위해서였어요. 중앙사는 붉은 벽돌로 지은 2층 건물로 2층에는 수형자들을 교육시켰던 강당이 있어요.

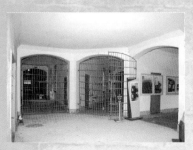
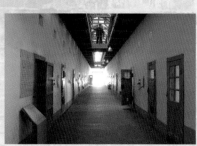

나의 역사 실력을 한번 발휘해 볼까?

착착 진행된 일본의 침략 야욕

1904년에 일어난 러·일 전쟁은 일본의 승리로 끝났어요. 이로 인해 일본은 조선의 지배권을 더욱 확고히 다질 수 있었지요. 뒤이어 일본은 기다렸다는 듯 한·일 협약을 맺어 우리 나라에 대한 침략을 본격적으로 시작했어요. 이것이 제1차 한·일 협약이랍니다. 한·일 협약에는 우리 나라에 일본인 재정 고문과 외국인 외교 고문을 두어 이들과 상의해서 나라 일을 결정해야 한다는 것과 외국과 조약을 맺을 때는 일본과 미리 협의해야 한다는 내용이 들어 있어요. 이 조약이 맺어짐으로써 우리 나라의 주권은 반 이상 일본에게 넘어갔어요.

일본은 여기에 그치지 않고 1905년 11월 다시 강제로 을사조약을 맺었어요. 군인들을 앞세워 고종 황제와 대한 제국의 관리들을 위협하여 조약에 도장을 찍게 한 것이지요. 을사조약으로 우리 나라는 모든 외교권을 빼앗기고 사실상 독립국의 지위를 잃게 되었어요. 일본은 이어서 대한 제국 황실의 안녕과 평화를 유지한다는 구실로 통감부를 설치하고 '이토 히로부미'를 통감으로 임명했지요.

주권
나라의 일을 스스로 결정할 수 있는 권리예요.

통감부
1906년 2월부터 1910년 8월까지 일본이 대한 제국을 완전히 지배할 목적으로 설치한 기관이에요.

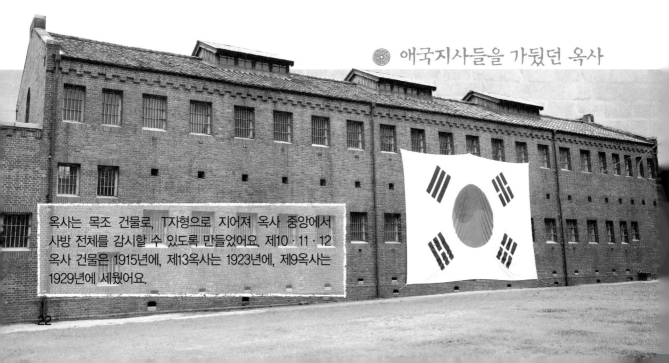

애국지사들을 가뒀던 옥사

옥사는 목조 건물로, T자형으로 지어져 옥사 중앙에서 사방 전체를 감시할 수 있도록 만들었어요. 제10·11·12 옥사 건물은 1915년에, 제13옥사는 1923년에, 제9옥사는 1929년에 세웠어요.

주권을 되찾기 위한 뜨거운 함성

을사조약이 맺어진 사실이 〈황성신문〉을 통해 알려지면서 온 국민들의 분노가 하늘을 찌를 듯했어요. 고종을 호위하던 **민영환**은 동포들에게 유서를 남기고 스스로 목숨을 끊었고, 장지연은 을사조약에 대해 〈황성신문〉에 "시일야방성대곡(오늘에 목 놓아 통곡한다.)"이라는 논설을 실었어요.

을사조약이 맺어진 사실이 전국에 알려지자 을미의병 이후 잠잠했던 의병 운동도 다시 일어나기 시작했어요. 민종식은 천여 명의 의병 부대를 이끌고 충청도 홍주성(홍성)을 점령했고, 최익현은 74세의 나이로 전라도 태인에서 의병을 일으켰어요. 특히 평민 의병장인 신돌석 장군의 활약은 눈부셨지요. 신돌석은 태백산맥의 산세를 이용해 일본과 싸웠는데 그를 따르는 의병이 3천 명이 넘을 정도였어요.

장지연이 쓴 논설의 내용은?

시일야방성대곡은 "오늘에 목 놓아 통곡한다."라는 뜻이에요. 오늘은 바로 을사조약이 맺어진 날이지요. 〈황성신문〉의 주필이었던 장지연은 논설을 통해 이토 히로부미를 비난하고, 을사조약을 맺은 을사오적에 대해서도 우리 나라를 남에게 팔아 백성을 노예로 만들려는 매국노라고 썼어요. 또 고종 황제가 을사조약을 승인하지 않았으므로 조약은 무효라고 모든 국민에게 알렸지요. 신문이 배포된 날 오전 5시 장지연과 신문사 직원 10명은 일본 경찰에 체포되었고, 신문도 당분간 나오지 못했어요.

☯ **민영환**

명성 황후의 조카인 민영환은 개화기 문신이자 애국지사 였어요. 조선의 독립을 위해 애썼지만 더 이상 독립의 희망이 보이지 않자 자결했어요.

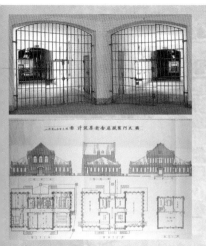

당시 서대문형무소를 설계한 도면이에요.

수형자들을 감시하기 편하도록 옥사를 부채꼴 모양으로 만들었어요. 옥사는 2층으로 지었고, 안은 가운데 복도를 두고 감방이 서로 마주 보도록 배치했지요.
일본은 독립 운동을 뿌리 뽑기 위해 악랄하게 탄압을 했어요. 특히 1941년에는 '조선사상범 예방 구금령'이란 것을 만들어 서대문형무소 안에 보호 교도소를 설치했어요. 또한, '치안 유지법'이라고 해서 독립 운동가들을 모조리 잡아들이는 법도 만들었어요. 일본은 증거도 없이 의심가는 사람이 있으면 무조건 독립 운동가라는 죄목을 씌워 잡아들였고, 이 법에 따라 붙잡힌 사람들은 잔혹한 고문을 당해야 했답니다.

> 치밀한 설계로 만들어진 것 같아.

서울을 진격한 평민 의병들

헤이그 특사
왼쪽부터 이준, 이상설, 이위종 열사예요.

조선을 차지하기 위해 강제로 맺은 을사조약을 앞세워 일본은 순식간에 조선의 자주권을 빼앗았어요. 이에 고종은 네덜란드 헤이그에서 만국 평화 회의가 열린다는 소식을 듣고 특사를 보냈어요. 고종은 이 회의에서 일본과 맺은 을사조약이 무효임을 밝히고 조선의 독립과 평화를 위해 세계 여러 나라들이 관심을 가져 줄 것을 호소하려고 했지요. 그러나 고종의 이런 노력은 서양 열강의 차가운 반응과 일본의 방해로 이루어지지 못했어요.

일본은 헤이그 특사 파견을 구실로 고종 황제를 강제로 물러나게 하고, 나라 살림이 어렵다며 군대를 해산시켰어요. 일본의 행동에 분노한 군인들은 무기고를 습격하여 일본군과 거리에서 전투를 벌였고, 오천여 명의 군인이 의병에 합류해 의병 운동은 이제 의병 전쟁으로 변했어요.

전국 13도의 1만 의병은 힘을 하나로 모아 서울을

헤이그 특사를 파견해 어떤 성과가 있었을까?

헤이그 특사는 회의에 참석하지는 못했지만 언론을 통해 일본의 침략을 세계에 알렸어요. 하지만 고종은 특사 파견을 구실로 왕위에서 물러났어요.
이 사건은 독립을 지키기 위해서는 스스로의 힘과 지혜가 얼마나 중요한지 온 국민들에게 일깨워 주었답니다.

옥사의 옥중 생활

서대문형무소 옥중 생활은 정말 힘들었어요. 불기 없는 차가운 방에 아주 적은 양의 음식만 지급되었지요.

옥중 생활은 매우 비참했어요. 형무소에 갇힌 사람들은 식사 때마다 정해진 양만큼 배식을 받아야 했지만 일본은 이를 지키지 않고 아주 적은 양만을 주었어요.
식당의 위생 상태도 나빴지만 의병 전쟁이나 3·1 운동으로 한꺼번에 많은 사람들이 붙잡혀 왔을 때에는 배식량마저 줄어 대부분의 사람들이 영양실조에 걸렸고 심지어는 굶어 죽기도 했어요. 이뿐이 아니었어요.

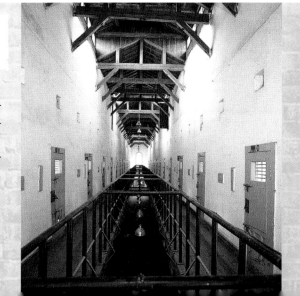

옥사 내부 모습이에요. 감방 안을 한눈에 살펴볼 수 있는 보안창의 모습이 보여요.

되찾기로 결의했어요. 이에 이인영을 총대장, 허위를 군사장으로 하는 창의군이 결성되었지요. 창의군은 서울 진격을 시작해 열흘에 걸쳐 총격전을 벌였으나 패하고 말았어요. 비록 서울 진격 작전은 실패했지만 전라도·경

총을 든 의병들의 모습
1907년 일본과 정미조약이 맺어지자 전국 방방곡곡에서 의병들이 일어났어요. 의병들 중에는 나이가 어린 학생들도 있었고 노인들도 있었어요.

상도를 중심으로 한 의병 전쟁은 끊이지 않았어요. 의병 전쟁을 이끈 사람들은 대부분 평민들이었지요.

나라 밖에서도 독립 운동가들의 활동은 계속되었어요. 안중근이 하얼빈 역에서 통감 이토 히로부미를 총으로 쏴 일본인을 공포에 떨게 했고, 전명운과 장인환은 미국으로 가서 '한국은 일본의 지배를 받아야 한다.'고 주장했던 외교 고문 스티븐슨을 사살했지요. 나라 안

전국 각 지역에서 일어난 의병들은 변변한 무기도 없이, 훈련받은 일본 경찰이나 군대와 싸워야 했어요.

에서는 이재명이 을사조약을 맺는 데 앞장섰던 이완용을 칼로 찔러 부상을 입혔어요. 그런 소용돌이 속에서 1910년 대한 제국은 끝내 일본의 식민지가 되고 말았지요.

한 방에 수십 명이 갇혀 누울 자리도 없어 반씩 교대로 잠을 자야 했어요. 변기통을 감방 안에 두고 배변을 봐야 해서 여름에는 가스가 차고 전염병이 돌았지요. 이렇게 힘든 생활로 인해 대부분의 사람들이 몸무게가 수십 킬로그램씩 빠져서 뼈만 남은 앙상한 모습으로 지내야 했답니다.

내 한 몸 바쳐서 조국의 독립을 볼 수 있다면……

총독 암살 누명, 105인 사건

독립군을 기른 신흥학교

1920년에 신민회가 만주 류허현에 세운 독립군 양성 기관이에요. 뒷날 신흥 무관 학교로 바뀌어 수많은 독립군을 배출했지요. 교육 과정은 중학반과 군사반을 두었고 학교가 문을 닫을 때까지 2,100명의 독립군들을 길러 냈어요.

신흥학교 제16회 졸업 기념 사진

의병 전쟁이 한창이던 1907년, 안창호, 이승훈, 양기탁을 중심으로 비밀리에 신민회를 꾸렸어요. 신민회는 일본에 대항하기 위해 만든 독립 운동 단체였어요. 이들은 나라를 되찾으려면 국민 스스로 실력을 쌓고, 힘을 길러야 한다고 생각했지요. 그리고 이러한 국민을 '신민'이라고 주장하면서 국민 계몽과 교육에 앞장섰어요.

신민회는 오산학교와 대성학교를 세워 교육에 힘쓰면서 만주에는 신흥학교(나중에 신흥 무관 학교로 바뀜)를 세워 독립 운동 기지로 만들었어요. 신민회의 이런 활동으로 전국에 2,000여 개의 학교가 생기고 독립 운동도 더욱 활발해지면서 나라 전체로 번져 나갔어요.

그러자 일본은 신민회를 탄압할 구실을 찾기 시작했어요. 그러던 중 1910년 평안북도 선천에서 안중근의 사촌인 안명근이 일본 총독

🌸 수감자들의 작업 공간이었던 공작사

일본은 수형자들에게 일을 시키기 위해 공작사라는 작업 공간을 만들었어요.

이 곳에서 애국지사들은 강제로 일을 해야 했는데 주로 형무소, 군부대, 관공서에서 사용하는 물건들을 만들었어요. 일본은 제2차 세계 대전을 일으킬 당시에도 군수용품이 많이 필요해서 형무소 수감자들에게 우선적으로 군수품을 만들도록 했답니다.
공작사에는 일본과 맞서 싸우다 모진 고초를 겪었던 애국지사들의 처절했던 모습을 영상으로 만날 수 있는 항일항쟁 체험 영상이 마련되어 있어요. 또한 일본이 애국지사들에게 했던 여러 가지 고문을 체험할 수 있는 시설도 있답니다. 재판대에 서면 센서가 작동해 재판 체험도 할 수 있어요.

공작사 내부 모습이에요.(위)
당시 수감자들의 모습을 담은 기록 영상을 상영해요.(아래)

데라우치를 암살하려다가 실패한 사건이 일어났어요. 일본은 신민회 회원들을 잡아들일 기회가 왔다고 판단하고, 총독 암살 사건을 뒤에서 계획한 단체로 신민회를 지목했어요. 그러고는 안명근과 유동열을 비롯해 600명이나 되는 독립 운동가들을 체포했지요. 그러나 안명근은 신민회 회원도 아니었고, 총독 암살 사건은 신민회와는 아무런 관련이 없었어요.

하지만 일본은 거짓 자백과 거짓 증거를 얻기 위해 체포한 사람들을 무자비하게 고문했어요. 그러고는 105명을 판결에 넘겼지요. 하지만 **기소**된 105명은 일본의 고문에 굴복하지 않고, 다시 재판을 신청했어요. 결국 105명 가운데 99명이 무죄로 풀려났는데, 이 사건이 바로 105인 사건이랍니다.

이로 인해 독립 운동은 큰 타격을 입었어요. 체포되었던 사람들 대부분이 독립 운동에 앞장섰던 사람들이었고, 감옥에서 풀려난 다음에도 일본의 철저한 감시를 받아야 했거든요.

독립 운동에 앞장선 서북 사람들

안중근 의사의 이토 히로부미 저격, 장인환과 전명운의 스티븐슨 사살, 이재명의 이완용 부상 사건 들의 공통점은 사건을 일으킨 독립 의사들의 고향이 대개 서북 지역이며 기독교 신자라는 점이었어요. 서북 지역은 황해도, 평안도, 함경도 지방을 일컫는데 민족 교육이 발달해 반일 감정이 어느 곳보다 강했지요.

🔵 **기소**
죄가 있다고 판단되어 판결에 부쳐짐을 뜻해요.

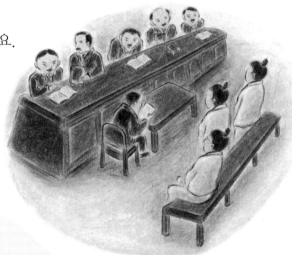

105인 사건은 일본에 의해 꾸며진 사건이에요. 일본은 이를 빌미로 독립 운동을 철저히 짓밟았답니다.

여기서 **잠깐!**

의병 활동에 대해 알아보아요!

일본의 침략에 맞서 전국 여러 곳에서 의병 활동이 활발하게 일어났어요. 다음 의병 활동의 내용에 ○ 또는 ×로 답해 보세요.

1. 허위를 군사장으로 하는 창의군이 결성되었어요. ()
2. 의병 전쟁을 이끈 사람들은 대부분 양반들이었어요. ()
3. 신돌석 장군은 태백산맥의 산세를 이용해 일본과 싸웠어요. () 정답은 56쪽에

빼앗긴 나라를 되찾으려는
독립 운동의 물결

1910년 우리 나라는 일본에게 국권을 빼앗기고 일본의 식민지가 되었어요. 일본은 우리 나라를 지배하기 위해 사람들의 이름을 일본식으로 고치게 하고, 한글도 못 쓰게 했어요.

예부터 내려오는 전통 신앙을 미신이라고 금지하고, 일본인들이 믿는 신에게 참배를 하라고 강요했지요. 이렇게 우리의 문화와 전통을 없애기 위한 일본은 온갖 수단과 방법을 다 동원했답니다.

이런 어려움 속에서도 나라를 되찾기 위한 독립 운동은 끊이지 않았어

감옥 안의 또 다른 감옥,
지하 감옥

이제 한센병사와 사형장, 여옥사 등을 둘러볼 거예요. 이번에 돌아볼 장소는 수형자들이 갇혔던 곳 중에서도 가장 혹독하고 무서운 곳이었어요. 그러니 마음을 단단히 먹고 둘러볼 준비를 해야겠죠.

그런데 한센병사와 사형장은 왜 서대문형무소 안에서 가장 외진 곳에

요. 일본이 우리 나라를 억압하면 할수록 나라를 지키려는 독립 운동은 점점 거세어졌어요.

그러면 이제부터 우리 민족이 35년 동안 조국의 독립을 위해 일본과 맞서 어떻게 싸웠는지, 어떤 사건들이 일어났는지 살펴보아요.

있을까요? 거기에는 이유가 있답니다.

일본은 서대문형무소 안에 건물을 지을 때 치밀한 계산을 했다고 해요. 그러면 이렇게 건물을 만들었던 일본의 계획과 각각의 장소들에는 무슨 사연들이 얽혀 있는지 현장을 따라가 보며 살펴볼까요?

내가 그 시대에 태어났다면 나도 독립 운동가가 되었을까?

총과 칼로 위협한 무단통치

● 데라우치
마사타케

일본이 조선을 지배하기 위해 을사조약 이후에 만든 통감부의 세 번째 통감이자, 1910년 한·일 병합 이후에 만든 총독부의 첫 총독이에요.

일본은 1910년 5월 데라우치 마사타케를 3대 통감으로 임명하고 조선을 식민지로 만들기 위한 준비에 들어갔어요. 이미 조선 군대는 해산되었고, 경찰도 일본 경찰에 합병시켰기 때문에 조선은 아무런 힘을 쓰지 못하는 상황이었어요. 이런 상황에서 데라우치는 1910년 8월 16일 총리대신 이완용에게 몰래 한·일 병합 조약안에 서명을 하도록 했지요. 그리하여 같은 달 22일 이완용과 데라우치 사이에 조약이 맺어졌어요. 이로써 조선은 왕조가 세워진 지 27대 519년 만에 막을 내리게 되었어요.

● 무단통치

힘으로 다스리는 것을 뜻해요.

조선 백성들의 들끓는 분노를 잠재우기 위해 일본은 한·일 병합 이후 무단통치를 했어요. 이를 위해 일본은 '헌병경찰제'를 실시했어요. 일본 헌병들은 전국 곳곳에 배치되어 조선 백성을 감시하면서 공포 분위기를 만들었어요. 얼마나 철통 같은 감시를 했는지 두 사람만 모여 이야기를 나누어도 의심하면서 경찰서로 끌고 가 고문을 일삼았어요.

● 나병 환자들이 수용되었던 한센병사

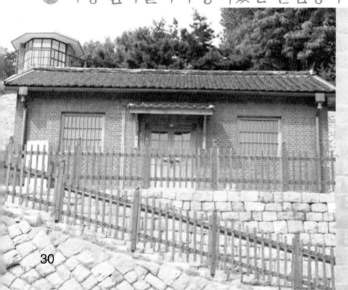

서대문형무소에서는 수감자들이 전염병에 걸리기도 했어요. 그래서 이러한 사람들을 따로 가둘 곳이 필요했지요.

한센병사는 나병을 앓고 있는 수형자들이나 전염병자를 따로 가두기 위해 지은 건물이에요. 이 건물은 제9옥사와 제10옥사의 뒤쪽에 위치하고 있으며 다른 옥사나 건물들에 비해 4미터가량 높은 곳에 자리 잡고 있어요. 한센병사 안은 가운데 복도를 중심으로 작은 옥방 2개와 큰 옥방 1개가 마주 보고 있는 구조예요.

목숨을 건 비밀 결사 단체

일본의 감시가 점점 심해지는 이런 분위기에서 1910년대 조선의 독립 운동은 나라 밖에서 더욱 활발해졌어요. 일본의 철저한 감시 속에서도 우리 민족은 나라 잃은 슬픔과 분노를 삭이면서 일본에 대항하는 비밀 단체를 만들어 독립 운동의 발판을 다져 갔어요. 1915년에 평양 숭실학교 출신인 장인환을 중심으로 조선국민회가 조직되었고, 함경남도에서는 방주익이 자립단을 조직했어요. 이보다 앞선 1913년에는 평양 숭의여학교에서 교사와 학생들이 중심이 되어 송죽결사대가 조직되기도 했어요.

이 시기의 비밀 결사 운동으로 가장 규모가 컸던 조직은 대한광복회였어요. 대한광복회는 만주 지방에 군사 훈련을 가르치는 무관 학교를 세우고, 독립 군대를 편성해 무력으로 나라를 되찾아야 한다는 데 뜻을 모았지요. 그 밖에도 개화기 의병대장으로 활동했던 이동하와 이은영 등이 1915년에 조직한 비밀 결사 단체인 민단조합이 있었어요.

일본은 조선을 어떻게 통치했을까?

일본은 조선을 식민지로 만들기 위해 치밀한 통치 방법을 썼어요. 그 첫 번째가 무단통치이지요. 무단통치는 총과 칼을 이용해 지배하는 방법이에요. 두 번째는 문화통치예요. 힘 대신 민족을 분열시키는 정책을 쓰는 한편 신문과 잡지 발간을 허락해 주고 조선 사람을 관리로 임용하기도 했어요. 세 번째는 병참기지화예요. 이는 조선을 대륙으로 뻗어 나가기 위한 발판으로 삼겠다는 통치 방법이었어요.

☯ **송죽결사대**
군자금을 모으고 여학교에서 학생들을 가르치며 토론회와 역사 수업을 했어요.

☯ **대한광복회**
군자금을 모으고 독립군을 양성했어요. 또한 친일 세력을 없애는 일을 하기도 했지요.

독립 운동을 했다고 서대문형무소에 갇힌 것도 억울한데, 전염병까지 걸리다니……

한센병에 대해 알아보아요.

한센병은 나병이라고 불리기도 해요. 1871년 노르웨이에 사는 아르마우어 한센이 간균이라는 균을 발견했는데, 간균을 발견한 한센의 공로를 인정하여 나병을 한센병이라 부르기도 한답니다. 한센병에 걸리면 감각이 없어지는데, 종종 손과 발에 감각이 무뎌지면서 살점이 떨어지지요. 한센병은 오랫동안 전염병으로 알려졌는데, 사실은 전염이 되지 않으며 지금은 약물로 치료할 수 있어요.

방방곡곡 울려 퍼진 만세 소리

1919년 1월, 고종이 갑작스럽게 죽음을 맞았어요. 일본이 고종 황제를 독살했다는 소문이 퍼지면서 국민들의 분노는 걷잡을 수 없었지요. 이런 분위기 속에서 일본의 탄압을 덜 받았던 종교 단체들이 독립 운동에 나섰어요. 종교계 지도자들 33명은 자신들을 민족 대표라고 이름 짓고 고종의 장례식에 맞추어 탑골 공원에서 독립 선언서를 낭독하기로 했어요. 그러나 분노한 백성들이 폭력 사태를 일으킬 것을 염려해 음식점에 모여 독립 선언서를 낭독하고는 일본 경찰에 자수했어요.

하지만 3·1 운동의 거대한 불꽃은 탑골 공원에서 일어나고야 말았어요. 민족 대표들을 기다리던 학생들이 참지 못하고 독립 선언서를 낭독하며 대한 독립 만세를 외치기 시작했지요.

독립 선언서
1919년 3·1 운동 때 조선의 독립을 세계에 선포한 선언서예요. 33인의 이름으로 발표되었으나 작성은 최남선이 했어요. 독립 선언서는 조선이 독립한 나라임과 동시에 조선 사람이 자주적인 민족이라는 내용을 담고 있어요. 또한 조선의 독립 의지를 세계에 알리고, 모든 나라는 평등하다고 주장한 내용이 들어 있어요.

◉ 추모비

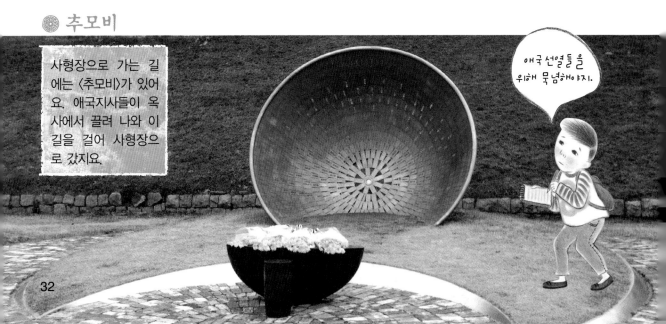

사형장으로 가는 길에는 〈추모비〉가 있어요. 애국지사들이 옥사에서 끌려 나와 이 길을 걸어 사형장으로 갔지요.

애국 선열들을 위해 묵념해야지.

전 세계에 알린 독립의 의지

3·1 운동은 우리 나라뿐만 아니라 세계 다른 나라에도 커다란 충격을 주었어요. 특히 3·1 운동의 영향을 받은 중국의 5·4 운동을 비롯해 인도, 필리핀, 이집트 등 세계 다른 나라에서도 독립 운동이 일어났어요.

인도의 지도자였던 타고르는 조선을 동방의 등불로 찬양하였고 그의 제자였던 간디도 만세 운동에 큰 감명을 받았어요. 3·1 운동으로 인해 일본은 그 동안 헌병과 경찰을 내세워 힘으로 통치했던 것을 문화통치로 바꾸었어요. 조선인이 단체를 만들거나 한글 신문이나 잡지를 만드는 것도 허락했어요. 하지만 자유롭게 모임을 열 수 없게 하고 경찰 수도 네 배나 늘려 더욱 철저하게 감시했지요.

3·1 운동 뒤 상하이에서는 임시 정부가 생기고 수많은 젊은이들이 만주와 중국으로 가서 독립군이 되었어요. 무엇보다 큰 수확은 사람들의 마음 속에 나라의 주인은 더 이상 왕이 아니라 국민들 자신이라는 깨달음이 싹트기 시작했다는 점이에요.

5·4 운동
1919년 5월 4일 중국 베이징에서 일어난 혁명 운동이에요. 중국의 신민주주의 혁명의 시작이 된 운동이지요.

타고르
인도의 시인이에요. 시집 《기탄잘리》로 1913년 노벨 문학상을 수상했고 인도의 근대화를 위해 힘썼어요.

상하이
상하이는 중국에 있는 큰 도시예요. 1919년에 세운 대한 민국 임시 정부가 1932년 5월에 일본의 탄압을 피해 항저우로 옮기기까지 활약했던 곳이기도 해요.

여기서 잠깐!

빈 칸에 알맞은 말을 써 보아요!

일본은 3·1 운동이 일어나기 전에는 헌병과 경찰을 이용해 일본에 저항하는 사람들을 잡아 가두고 고문하는 무단통치를 했어요. 그러나 3·1 운동 이후부터는 ○○통치로 바꾸게 됩니다.
○○통치는 겉으로는 한글 신문을 만들게 하고 교육도 허락하는 등 조선인들의 요구를 잘 들어주는 척하면서 일제에 따르는 사람들을 이용해 조선인들을 분열시키려는 속셈을 가진 교활한 통치 수단이었어요.

정답은 56쪽에

조국의 독립을 위해 순국하신 애국선열들의 넋을 기리기 위해 세운 추모비예요. 추모비에는 서대문형무소에서 잔인한 고문을 받아 죽은 애국선열들과 사형된 독립 운동가들의 이름이 새겨져 있어요.
조선이 독립하자 일본은 자신들이 저지른 무시무시한 일들을 감추려고 증거가 될 만한 자료들을 불태워 옥에 갇혔던 사람들의 명단도 사라졌어요. 그래서 추모비에는 이곳 저곳에 조금씩 남아 있는 기록들을 모아 복원시킨 애국선열들의 이름만 새겨 넣었어요. 앞으로 발굴 작업을 통해 독립 운동가들의 이름을 더 넣을 예정이랍니다.

노인들도 독립 운동에 나서다

애국지사 강우규

남대문역(지금의 서울역)에서 새로 부임하는 마코토 총독에게 폭탄을 던진 강우규는 평안도 덕천에서 태어나 한의학을 공부한 기독교인이에요. 1911년에 간도로 건너가 학교를 세워 인재를 양성했어요. 1919년 노인동맹단 길림성 지부장이 되어 독립 운동에 힘썼지요.

1919년 9월 2일 남대문역에서 조선 총독으로 부임하는 사이토 마코토를 향해 폭탄을 던진 사건이 일어났어요. 65세의 노인, 강우규가 던진 폭탄이었지요.

강우규는 평안도 덕천군 출신으로, 나라를 빼앗기자 크게 상심해 간도로 건너 갔어요. 그 곳에서 동광 학교를 세우고 교육 운동을 했어요. 그러나 강우규는 독립은 기다린다고 해서 얻을 수 있는 것이 아니라고 생각했어요. 그래서 46세 이상의 회원으로 이루어진 노인 동맹단를 만들었어요.

노인동맹단는 3·1 운동이 불길처럼 번져 일어나자 몰래 대표자 다섯 명을 뽑아 조선으로 보냈어요. 품 안에는 독립 청원서가 들어 있었어요. 노인들은 독립 청원서를 조선 총독부에 내고 그 자리에서 만세를 부르다가 일본에 붙잡혀 간도로 추방당했어요.

독립 청원서 사건이 실패로 끝나자, 기회를 엿보던 강우규는 새 총독인 사이토 마코토를 암살할 계획을 세워요. 새 총독이 남대문역에 도착한다는 정보를 얻은 강우규는 폭탄을 던졌지만, 결국 실패하고 말았어요. 하지만 독립을 향한 강우규의 의지는 꺾을 수 없었지요.

강우규가 남긴 옥중시

단두대 위에 올라서니
오히려 봄바람이 감도는 구나
몸은 있으나 나라가 없으니
어찌 감회가 없으리오.
(1920년 11월 29일 서대문형무소 형장)

민족 자결주의의 영향을 받은 3·1 운동

20세기에 들어서자 제국주의는 한층 더 기세가 등등해져서 이제 강대국들 사이에서는 힘이 약한 나라를 무력으로 차지하는 것을 서로 인정해 주었어요. 그러다가 강대국들 사이에 일어난 이해 다툼으로 인해 1914년 제1차 세계 대전이 일어났어요. 이 전쟁은 영국·프랑스·러시아 등의 연합국과, 독일·오스트리아의 동맹국이 중심이 되어 싸운 전쟁으로 결국 독일·오스트리아 동맹국의 패배로 끝이 났어요.

제1차 세계 대전이 끝난 다음 연합국 대표들은 프랑스 수도 파리에 모여 평화 조약을 체결하기 위한 준비에 들어 갔어요. 여기에 미국의 월슨 대통령도 참석했는데 월슨은 14개조의 평화원칙을 내세워 발표했지요. 이 때 바탕이 된 사상이 민족 자결주의예요.

각 민족은 정치적 운명을 스스로 결정할 권리가 있으며, 다른 민족의 간섭을 받을 수 없다는 뜻이지요. 다시 말해 식민지나 점령 지역의 민족에게도 다른 민족의 간섭을 받을 수 없다는 자결권을 인정해야 한다는 것이었어요.

일본의 압제에 시달려 설움을 받고 있던 우리 나라로서는 귀가 번쩍 뜨일 만큼 반가운 소식이었지요. 그러나 민족 자결주의는 제1차 세계 대전에서 진 독일과 오스트리아의 식민지에만 적용되어서 전쟁에서 이긴 일본의 식민지였던 우리 나라는 아무런 변화가 없었어요. 그래도 월슨이 내세운 민족 자결주의는 독립의 희망을 품게 하였으며 1919년 3·1 운동에도 커다란 영향을 주었답니다.

어떤 민족도 다른 민족의 간섭을 받을 수 없어.

독립 운동의 거점, 만주·연해주

3·1 운동 이후에 많은 사람들이 간도와 연해주로 옮겨 독립 운동을 벌였어요. 이 지역은 일본의 간섭이 약하고 무기와 군자금을 모으기가 쉬워 50여 개가 넘는 독립군 부대들이 활동하고 있었지요.

그 중 대표적인 부대가 **홍범도** 장군이 이끄는 대한 독립군과 **김좌진** 장군이 이끄는 북로 군정서였어요. 홍범도 장군은 포수 출신으로 이미 의병장 시절부터 이름을 떨쳤지요. 홍범도 장군은 을사조약으로 나라를 빼앗긴 뒤에는 의병 부대를 이끌고 만주로 가서 독립 운동을 벌이고 있었어요.

홍범도
1910년 한·일 병합 후 만주로 망명하여 독립군을 키웠어요. 봉오동 전투에서 승리하고, 청산리 대첩에서 김좌진과 함께 활동했어요.

김좌진
서울에서 육군 무관 학교를 졸업한 뒤, 자기 집안의 노비들에게 땅을 나눠 주어 노비들을 해방시켰어요. 살던 집은 학교를 위해 내놓고 간도로 가 독립 운동을 이끌었어요. 청산리 전투에서 빛나는 공을 세웠어요.

사기를 북돋운 봉오동 전투와 청산리 대첩

홍범도 장군이 3·1 운동 이후 국내로 진격 작전을 펼치자 일본은 1920년 6월 홍범도의 독립군 부대를 토벌하기 위해 정예군을 간도로 보냈어요. 이에 맞서 홍범도 장군은 대한 독립군을 이끌고 일본군을 유인해 봉오동에서 싸웠는데 이 싸움은 독립군에게 처음으로 큰 승리를 안겨 주었어요.

봉오동 전투에서 패배한 일본은 만주 지역의 독립군 부대를 모두 토벌하기 위해 1만5천 명의 군대를 파견했어요. 김좌진 장군이 이끄는 북로 군정서는 군사가 1,000여 명이나 되었지만 엄청난 숫자의 일본군을 막아 내기 위해서는 홍범도 장군을 비롯해 여러 독립군 부대와 공동 작전을 짜야 했어요.

독립군 부대들은 유인과 **매복** 작전으로 일본군을 청산리 일대에

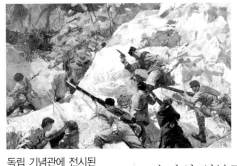

독립 기념관에 전시된 봉오동 전투 기록화
독립군은 중국 길림성 허룽현 봉오동에서 일본군을 물리쳤어요.

서 크게 물리쳤어요. 이 싸움에서 독립군 부대는 일본군 전사자만 1,200명이 넘는 큰 승리를 거두었어요. 이 전투가 바로 우리 나라 독립 운동사에 길이 남을 청산리 대첩이에요. 봉오동 전투와 청산리 대첩은 우리 민족에게 독립에 대한 큰 열망을 갖게 해 주었어요.

그러나 그 뒤 일제의 대규모 반격을 받으면서 무기와 군사가 부족했던 독립군은 일본을 피해 더 멀리 이동할 수밖에 없었지요. 하지만 일본군은 홍범도 장군을 '나는 호랑이', '신출귀몰한 장군' 등으로 부르며 무척 두려워했어요. 지금도 만주와 연해주의 한인 지역에서는 홍범도 장군의 영웅적인 이야기가 연극으로 꾸며지는 등 그 명성이 전설처럼 내려오고 있답니다.

주먹밥을 먹으면서 싸운 청산리 대첩

청산리 대첩은 1920년 10월 21일부터 26일까지 벌어졌어요. 싸움이 6일 동안이나 계속되어 독립군은 지칠 대로 지쳤어요. 잠은커녕 밥까지 굶으면서 전투를 치러야 했기 때문이에요. 당시 일본군은 기관총과 대포, 비행기까지 동원했지요.
그러나 그 곳 지형을 잘 알고 있었던 우리 독립군은 일본군을 골짜기 깊숙이 유인했어요. 그런 다음 무차별 공격을 가해 일본군을 전멸시켰지요. 당시 주변 마을의 아낙네들은 포탄이 날아다니는 전쟁터에서 행주치마에 주먹밥을 실어 날랐다고 전해져요.

🔵 매복 작전
상대편의 움직임을 살펴 일제히 공격하려고 몰래 숨어 있는 것을 뜻해요.

여기서 잠깐!

아래의 보기를 보고 질문에 답해 보세요.

봉오동 전투와 청산리 대첩은 일본군을 크게 물리친 사건이에요.
홍범도 장군과 김좌진 장군의 치밀한 군사 작전으로 승리를 이루었지요.
다음은 봉오동 전투와 청산리 대첩에 대해 설명한 글이에요. 보기 에 있는
단어들을 보고 빈 칸을 채워 넣으세요.

1. 홍범도 장군은 포수 출신으로 그가 이끈 군대는 ()이었어요.
2. 김좌진 장군은 서울에서 ()를 졸업한 뒤 ()들에게 땅을 나누어 주었어요.
3. 3·1 운동 이후 우리 나라 사람들은 ()와 ()로 옮겨 독립 운동을 벌였어요.
4. ()에서 홍범도 장군과 김좌진 장군은 일본군을 크게 물리쳤어요.

보기 육군 무관 학교, 간도, 노비, 청산리 전투, 연해주, 공동 작전, 대한 독립군

정답은 56쪽에

폭탄으로 맞선 한인 애국단

일본인들을 공포에 떨게 한 의열단

1919년 11월에 중국 만주 길림성에서 조직한 항일 무장 독립 운동 단체예요. 처음에는 김원봉, 윤세주 등 13명이 주동이 되어 폭력 투쟁을 벌였어요. 의열단은 일정한 본거지가 없이 여러 곳에 흩어져 일본의 관청을 폭파하고 관리를 암살하여 일본인들을 공포에 떨게 했지요.

감옥에서 출감한 의열단

독립 운동의 방법으로는 무력으로 독립을 찾고자 한 것 말고도 일본 관리들에게 위협하는 방법이 있었어요.

그 방법을 쓴 대표적인 곳이 김원봉이 이끈 의열단이었어요. 의열단은 3·1 운동이 일어난 뒤인 1919년 11월 만주에서 만든 단체로 '정의로운 일을 맹렬히 실행한다.' 라는 뜻을 지녔어요. 의열단은 상하이와 베이징을 중심으로 꾸준히 독립 운동을 해 왔는데, 대표적인 활동이 친일파와 일본의 중요 인물들을 암살하고 관공서를 파괴하는 일이었어요.

하지만 개인의 힘으로는 독립을 이루기에 부족하다고 여겨 의열단 단원들을 군관 학교에 보내 군사 지도자를 만들기도 했지요. 또한 비밀 단체로 계속 활동하는 것에 많은 어려움이 따를 것이라 생각해 더 많은 사람들이 참여할 수 있는 독립 운동 정당으로 발전해

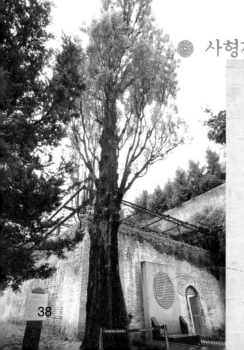

사형장 통곡의 미루나무

서대문형무소역사관 안에는 많은 나무들이 있어요.
그 중에서도 특별한 사연이 있는 나무 두 그루가 있지요.

정말 슬픈 이야기야~

사형장에는 같은 날 심었다고 전해지는 두 그루의 미루나무가 있는데 왼쪽 사진의 나무는 그 중 한 그루예요. 이 나무에는 마치 손잡이처럼 튀어 나와 있는 부분이 있어요. 사형장으로 들어서는 사형수들이 이 나무의 몸통을 잡고 슬프게 울었는데 나무도 사형수의 마음을 알았는지 사람이 손으로 잡기 쉬운 모양으로 변한 것 같아요.

손잡이처럼 튀어나와 있는 나무의 몸통

사형장 바깥에 있는 미루나무예요. 햇빛을 받지 못하고 자란 사형장 안의 미루나무와 모습이 무척 달라요.

갔어요.

　나중에 의열단은 조선 민족 혁명당을 만들어 김구가 이끈 한국 독립당과 함께 1930년대 독립 운동을 이끌어 나가는 발판이 되기도 했어요.

　김구는 한국 독립당 외에도 임시 정부에서 독립 운동을 하며 비밀 조직인 한인 애국단을 만들었어요. 한인 애국단은 의열단과 마찬가지로 폭탄을 던져 일본의 중요한 관리들을 암살했지요.

　특히 일본 천황에게 폭탄을 던진 이봉창 의사의 의거는 비록 성공하지는 못했지만 일본의 간담을 서늘하게 만들었지요.

　뒤이어 윤봉길 의사는 상하이 점령 축하 기념식이 열리는 홍커우 공원에서 도시락 폭탄을 던져 일본의 고위 관리들을 없애는 큰 성과를 거두었어요. 이봉창과 윤봉길 의사의 의거 이후 김구와 임시 정부의 위상은 매우 높아졌고, 김구는 장제스를 만나 독립 운동에 대한 중국의 지원을 약속받았답니다.

일본 천황 암살을 시도했던 이봉창

이봉창은 1932년 중국 상하이로 건너가 한인 애국단에 가입했어요. 그리고는 임시 정부 국무위원 김구의 지시를 받아 일본 왕을 암살하기로 결심하고, 일본으로 건너갔지요. 1932년 1월 8일 일본 왕이 만주국 푸이와 도쿄 교외에 있는 요요기 연병장에서 관병식을 마치고 돌아갈 때 히로히토를 향하여 수류탄을 던졌지만 실패하고 말았어요. 그 뒤 1931년 10월 비공개 재판에서 사형을 선고받아 순국했어요.

 장제스
중국의 정치가로 일본이 중국을 침공하자 나라를 안정시킨 뒤 중국의 통일을 이끌었어요.

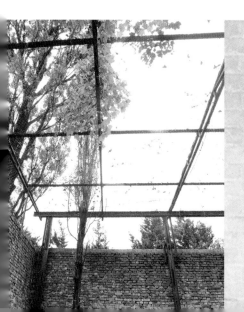

사형장 안쪽 입구에는 비쩍 마른 미루나무가 있어요. 사형수들의 한이 서려 잘 자라지 않는다는 이야기가 전해지는 나무예요. 이 나무는 사형장으로 들어가는 사형수들이 붙들고 통곡했다고 하여 '통곡의 미루나무'라고도 합니다.
실제로 서대문형무소역사관에서 이 두 그루의 나무를 보면 너무 다른 모습에 마음이 아플 거예요.

사형장 안쪽에 있는 미루나무예요. 그늘진 곳에 있어 잘 자라지 못한 데다 사형수들의 가슴 아픈 사연을 간직하고 있어서인지 잘 자라지 않았어요.

사형장 안과 밖의 나무 모양이 정말 다르구나!

학생들이 중심이 된 독립 운동

"조선은 조선인의 조선이다!"

6·10 만세 운동 당시 학생들이 사람들에게 돌렸던 격문 내용이에요.

우리는 벌써 민족과 국제 평화를 위하여 1919년 3월 1일에 우리의 독립을 선언하였다. 우리의 독립 요구는 실로 정의의 결정으로 평화의 실현인 것이다.

조선은 조선인의 조선이다.
1. 8시간 노동제를 실시하라!
2. 동일 노동 동일 임금!
3. 학교의 용어는 조선어로!
4. 학교장은 조선 사람이어야 한다!
5. 동양 척식 회사를 철폐하자!
6. 일본인 물품을 배격하자!
7. 일본인 지주의 소작료는 주지 말자!

 격문
급한 사정이 생겨 여러 사람들을 모으고자 각 지방으로 서둘러 써 보내는 글을 말해요.

학생들이 나서서 독립 운동을 이끌었던 경우도 많았어요. 6·10 만세 운동도 그러한 경우이지요.

1926년 6월 10일 순종의 장례일에 국민들은 또 한 번 만세 운동을 벌이기로 계획을 세웠어요. 그런데 거사 당일 일본 경찰에게 발각되어 지도자들이 모두 체포되는 일이 벌어졌어요.

그러자 이번에는 학생들이 거리로 나섰어요. 학생들은 직접 만든 태극기와 격문을 국민들에게 나누어 주며 만세를 외쳤지요. 이로 인해 많은 학생들이 일본 경찰에 붙잡혀 서대문형무소에 갇히고 고문을 받았어요. 하지만 6·10 만세 운동은 독립을 위한 우리의 의지를 다시 한 번 알리는 계기가 되었답니다.

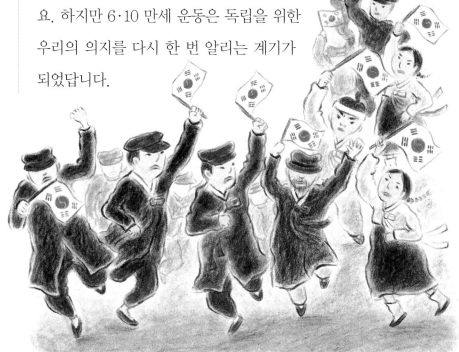

40

전국으로 퍼진 광주 학생 운동

1929년 10월 나주에서 광주로 가는 통학 기차 안에서 일본인 남학생들이 조선인 여학생들을 희롱한 사건이 일어났어요. 그러자 기차에 함께 타고 있던 조선인 남학생이 일본인 남학생들에게 항의를 하면서 싸움이 일어나게 되었지요. 하지만 일본 경찰은 잘못을 한 일본인 학생들을 감싸고 오히려 조선인 학생을 학교에서 처벌하게 했어요.

이에 분노한 학생들을 중심으로 광주에서부터 시위가 일어나기 시작해 순식간에 전국으로 퍼졌어요. 광주 학생 운동은 3·1 운동 이후 가장 큰 규모의 항일 운동이었지요. 사실 학생들 사이에서는 일본에 저항하면서 조선인을 위한 교육을 실시하라고 주장하는 학생 조직이 여러 개나 있었어요. 이러한 학생 조직은 그 동안 몇 차례에 걸쳐 동맹 휴학을 벌이며 일본에 저항했지요. 그러다가 일본인 남학생이 조선인 여학생을 희롱한 사건을 계기로 더욱 활발하게 항일 운동을 해 나갈 수 있었어요.

> **조선의 학생들아, 총궐기하라!**
>
> 1929년 10월 30일 광주역에서 광주 학생 운동의 도화선이 된 싸움이 일어났어요. 학생들이 통학하는 열차 안에서, 일본인 남학생이 조선인 여학생의 댕기머리를 잡아당기며 놀리자 광주 학생이 이를 말리는 과정에서 싸움이 붙은 것이지요.
>
> 이미 조선 학생과 일본 학생 사이에 여러 차례 충돌한 경험이 있었어요. 그 즈음 광주역에서 다시 싸움이 벌어진 것이지요. 그런데 이 사건을 둘러싸고 경찰이 불평등한 수사를 하자 광주의 학생들은 1929년 11월 3일 일제히 광주 거리로 몰려나와 시위를 벌였답니다.

동맹 휴학
목적을 이루기 위해, 혹은 항의의 표시로 학생들이 집단으로 수업을 거부하는 것을 말해요.

여기서 잠깐!

학생들이 중심이 된 사건을 찾으세요!

일제 강점기 때에는 학생들이 나서서 독립 운동을 벌인 경우가 많았어요. 다음 중 일제 강점기 때 학생들이 중심이 되어 일어난 사건이 아닌 것은 무엇일까요?

1. 6·10 만세 운동
2. 3·1 만세 운동
3. 광주 학생 운동
4. 봉오동 전투

정답은 56쪽에

낫과 호미, 망치를 들고

지청천
독립 운동가이자 정치가
예요. 한국 독립군 총사
령관을 지냈어요.

양세봉
일제 강점기의 독립 운
동가로, 만주로 망명하
여 한·중 연합군을 모
아 일본군에 맞섰어요.

파업
노동자들이 근로 조건을
개선하기 위해 뜻을 모
아 한꺼번에 작업을 멈
추는 것을 뜻해요.

소작농
다른 사람의 땅에서 그
값을 지불하고 농사를
짓는 농민을 말해요.

1930년대에는 일본이 만주 지역을 차지하면서 독립군의 활동이 매우 어려워졌어요. 지청천 장군의 한국 독립군과 양세봉 장군의 조선 혁명군이 활약을 펼쳤지만, 일본의 공격과 양세봉 장군의 죽음으로 큰 성과를 거두지 못하였지요.

하지만 국내에서는 광주 학생 운동이 끝난 뒤에도 노동자와 농민들이 각지에서 일본의 부당함에 맞서는 운동을 펼쳤어요. 노동자들은 일본인과 똑같이 일하면서도 봉급은 일본인의 반도 받지 못했거든요. 또 일본인 사장에게 무시당하는 일이 많았어요. 그러자 조선 노동자들은 서로 힘을 합쳐 일어섰어요. 전국 각지에서 일본인 사장의 부당함을 알리는 파업이 끊이지 않았어요.

농촌에서도 대부분의 땅을 일본인 지주들이 차지하면서 많은 문제가 생겼어요. 일본 세력을 등에 업은 양반 지주와 일본인 지주 그리고 일본인 회사들은 조선 농가의 땅을 차지해 커다란 이익을 챙겼어요. 거의 모든 농민들이 소작농이 되었고, 힘들게 수확한 쌀은

◉ 사형장

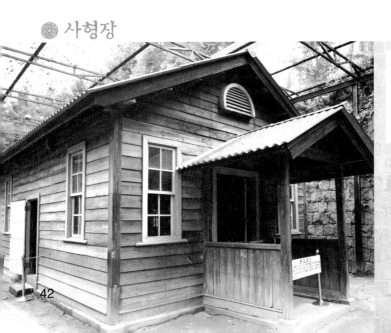

이 곳에서 많은 애국지사들이 죽음을 맞이했어요. 죽어 가면서도 독립을 외쳤던 그들의 목소리가 들리는 것만 같아요.

사형장은 서대문형무소에서 가장 외진 곳에 있어요. 이 곳은 서대문형무소의 죄수뿐 아니라 전국에서 사형 선고를 받은 독립 운동가들의 사형이 집행된 곳이랍니다. 사형장 안 마루판 위에는 사형수가 앉는

일본으로 빼돌려졌어요. 이 때문 조선에서는 쌀이 부족해서 굶는 사람들이 생겨났어요.

농민들은 일본의 악랄한 수탈을 더 이상 지켜볼 수 없어 농기구를 무기 삼아 맨몸으로 맞서기 시작했어요. 농민들의 시위가 수천 건이 일어날 만큼 지주에 대한 농민들의 저항은 대단했답니다. 그러나 지주들은 저항하는 농민들에게 소작권을 빼앗겠다고 협박하며 더 많은 소작료를 요구했어요. 그것도 모자라 비료값과 수리조합비 등 각종 공과금을 내도록 강요했지요. 일부 농민들은 땅을 빼앗기고 도시로 쫓겨 와 빈민이 되거나 새로운 삶의 터전을 찾아 외국으로 나가기도 했어요.

여기서 잠깐!

독립 운동에 앞장섰던 사람들에 대해 알아보아요.

나라를 되찾기 위해 여러 계층의 사람들이 다양한 방법으로 독립 운동을 벌였어요. 다음 중 독립 운동에 힘을 보태지 않았던 세력은 어떤 집단일까요?

1. 농민과 노동자　2. 학생
3. 애국지사　　　 4. 친일 양반 지주

도움말 친일 양반 지주는 일본 세력을 등에 업고 농민들을 못살게 굴었던 땅을 가진 양반을 뜻해요. ☞정답은 56쪽에

애국지사들의 한이 느껴지는 것 같아.

의자가 있으며, 그 때에 사용한 굵은 동아줄이 드리워져 있어요. 다른 건물과 달리 바깥쪽 벽이 하얗게 칠해져 있는 이유는 죽음을 앞둔 사형수가 달아날 경우를 대비해 불빛을 비추었을 때 눈에 쉽게 띄도록 하기 위해서였어요.

또한 들어가는 문과 나오는 문의 크기가 달라요. 왜 그럴까요? 사형장으로 들어갈 때는 사형수와 양옆의 간수 등 세 사람이 한꺼번에 들어가지만 사형이 집행된 뒤에는 사형수의 시체만이 들 것에 실려 나오기 때문에 크기가 다른 것이랍니다.

사형을 집행할 때 사용한 긴 책상과 의자가 그대로 보존되어 있답니다.

서대문형무소 안에
비밀 지하 통로가 있다고?

서대문형무소 안에는 1923년에 지은 목조 건물이 있어요. 바로 사형장이랍니다. 이 곳은 전국에서 잡혀 온 애국지사들의 사형이 집행된 곳이에요. 광복을 맞이하는 모습을 보지 못하고 사형장의 이슬로 사라져 간 애국지사들의 한을 깊게 느낄 수 있는 곳이지요.

일본은 독립 운동을 하다가 처형된 사람들에 대해 조심스러웠어요. 잘못하면 조선 사람들의 분노를 살 수 있었기 때문이지요. 그래서 서대문형무소에 딸린 공동묘지까지 이어지는 지하 통로를 만들었어요. 이 통로를 이용하면 사람들의 눈을 피해 시신을 운반할 수 있었거든요.

1945년 일본은 조선 땅에서 물러나면서, 그 동안의 못된 행동이 비난받을까 두

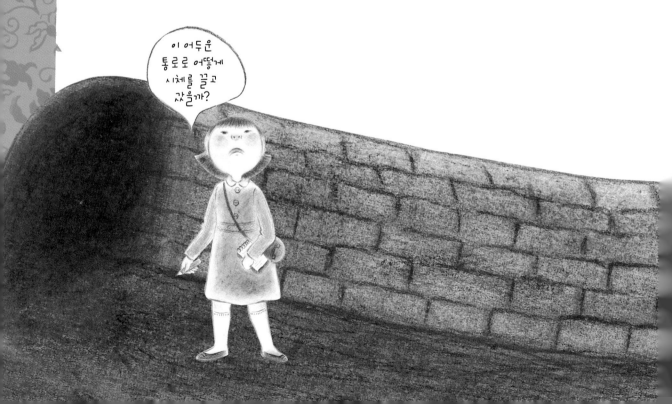

려워 이 비밀 통로를 막았어요. 그 뒤 1992년 서대문 독립 공원을 만들 때 애국지 사들이 받은 수모를 잊지 말자는 뜻에서 비밀 통로의 40미터 정도를 다시 만들었 어요. 많은 애국지사들의 주검이 이 비밀 통로를 통해서 공동묘지로 옮겨졌던 일 을 생각하면 애국지사들의 죽음이 새삼 안타깝게 여겨져요.

시구문 입구
사형장 근처에 있는 비밀 통로였어요.

조선의 독립을 선포하노라!

끝나지 않은 식민지, 일본군 위안부

일본군 위안부란 일본에 의해 강제로 전선에 끌려가 일본 군인들의 성노예로 인권을 빼앗긴 여성들을 말해요. 이들은 전쟁이 끝난 현재까지도 정신적으로, 또 육체적으로 힘겨운 생활을 하고 있지요. 일본에 진상 규명과 정당한 배상을 요구하고 있으나 60년이 넘도록 일본 정부는 이를 거부하고 있어요.

🔵 **한국 광복군**
대한 민국 임시 정부의 군대로 제2차 세계 대전 때 영국을 도왔고, 미국과도 합동 작전을 준비하고 있었으나 일본의 항복으로 본격적인 활동은 하지 못했어요.

제2차 세계 대전에 참전한 일본은 전쟁에서 이기기 위해 우리 나라의 물자를 빼앗고 사람들을 마구 잡아 갔어요. 학생들은 학도병, 청년들은 전쟁터, 처녀들은 일본군 위안부라는 이름으로 전선에 끌려가고 남자들은 광산으로 끌려갔지요.

임시 정부는 일본이 강대국인 미국과 전쟁을 하게 되자 일본이 곧 패하게 될 거라 생각하고, 독립군 부대를 합쳐 국내로 들어갈 작전을 세웠어요. 독립군 부대들은 지청천 장군을 총사령관으로 해서 한국 광복군으로 합치고 군사 훈련에 온 힘을 쏟았어요.

그러나 안타깝게도 임시 정부가 힘을 쏟기도 전에 1945년 8월 15일 일본이 먼저 항복을 했어요. 일본 천황은 라디오를 통해 조선의 독립을 선포한다고 떨리는 목소리로 말했어요. 소식을 들고 달려 나온 국민들은 서로 부둥켜안고 만세를 불렀어요.

🔘 **여옥사**

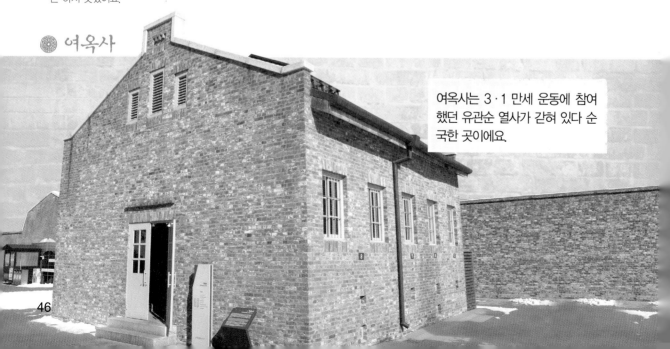

여옥사는 3·1 만세 운동에 참여했던 유관순 열사가 갇혀 있다 순국한 곳이에요.

46

아쉬움을 남긴 절반의 광복

그러나 이는 우리 스스로의 힘이 아닌 일본이 전쟁에 져서 이루어진 광복이었기 때문에 우리 손으로 정부를 세우고자 하는 꿈은 멀어졌어요. 미국과 소련은 자기들의 이익이 줄어들까 봐 임시 정부를 인정하지 않았어요. 결국 임시 정부의 요인들

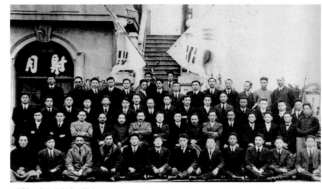

대한 민국 임시 정부
1919년 4월에 중국 상하이에서 신규식, 안창호 등을 중심으로 조국의 광복을 위하여 임시로 조직한 정부예요. 광복 때까지 항일 민족 운동의 중심 기관이었지요.

은 정부에서 일하는 사람으로서가 아닌 개인 자격으로 귀국해야 했고 독립군 부대들도 무기를 버리고 국내에 들어올 수밖에 없었어요.

특히 김구와 김규식 등은 미국과 소련의 영향력 아래에서 남과 북이 나뉠 것을 염려하여 남북 협상을 했지만 성공하지 못하고 결국 남과 북은 자본주의와 공산주의 국가로 나뉘고 말았어요.

요인
중요한 자리에 있는 사람이나 윗자리에 있는 사람을 말해요.

남북 협상
1948년 4월 19일부터 30일까지 열린 정치적 회합이에요. 김구, 김규식 등이 통일 정부 수립을 꾀하였으나 뜻을 이루지 못했어요.

일제는 독립 운동에 참여한 사람들 중 여성만을 따로 가두기 위해 1916년 여성 전용 감옥을 만들었어요. 권애라, 어윤희, 최은희 등 수많은 여성 독립 투사들이 이곳에 갇혔어요.
유관순은 3·1 운동 때 이 곳에 갇혀 있다가 모진 고문 끝에 죽고 말았어요. 유관순 굴에는 3·1 운동 당시의 사진들이 여러 장 전시되어 있어요.
3·1 운동 당시 이화학당 학생이었던 유관순은 자신의 행복보다는 우리 민족의 독립을 선택했지요.

유관순 수감자 기록카드
생년월일과 키, 특징 등을 기록해 놓았어요.

유관순 지하 감옥
일명 '유관순 굴'로 불리는 이 지하 감방이 유관순 열사가 순국한 장소예요.

서대문형무소역사관을 나오며

　순국선열 추념탑에서 애국지사들에게 묵념하는 것으로 서대문형무소역사관의 체험학습이 끝났어요. 여러분은 무엇을 마음 속에 담았나요? 여기에 온 이유를 스스로 찾았나요? 혹시 우리 민족을 괴롭힌 일본이 무조건 미워진 것은 아닌가요? 힘없이 나라를 빼앗긴 우리 조상들이 부끄러워진 것은 아닌가요?

　우리가 서대문형무소역사관에 온 이유는 100년 전의 아픔을 통해 오늘을 평화롭고 슬기롭게 살아가는 법을 배우기 위함이

아닐까 생각해 봅니다. 아픔을 이겨 낸 사람만이 더 큰 사람, 더 나은 사람이 될 수 있기 때문이지요.

우리가 밟고 있는 한 장 한 장의 붉은 벽돌에는 고통과 어려움 속에서도 결코 희망을 잃지 않았던 독립 운동가들의 독립을 향한 염원이 담겨 있어요. 그래서 서대문형무소역사관으로 가는 길은 나라를 빼앗긴 우리 민족의 서러움이 어려 있는 길이 아니라 우리 민족이 당당히 살아 있음을 보여 주는 매우 자랑스러운 길이에요. 오늘과는 다른 내일을 살기 위해 기꺼이 자신의 목숨을 독립의 밑거름으로 삼았던 그분들이 있었기에 우리는 웃으며 오늘을 보낼 수 있는 것이 아닐까요?

16세의 유관순 열사도 65세의 강우규 애국지사도, 오늘 여러분이 대한 민국을 외치며 응원하고 우리말과 우리글로 노래 부르고 책을 읽는 모습을 보면서 편안히 잠들어 있을 거라고 생각해요.

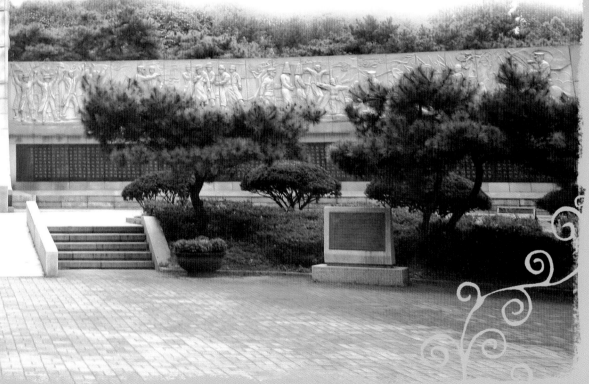

나는 서대문형무소역사관 박사!

1 알맞은 것끼리 연결해 보세요.

사진을 보고 독립 운동가의 이름과 관계된 일을 맞혀 보세요.

김구 •　　•　　　　　　　　　　•

하얼빈에서 이토 히로부미를 사살했어요.
의지와 자세가 당당하여 일본 검사와
간수에게도 존경받았어요.
중국에 있는 뤼순 형무소에서 순국했어요.

강우규 •　　•　　　　　　　　　　•

《백범일지》를 썼어요.
한인 애국단을 만들어 일본에 맞섰어요.
임시 정부에서 활약했어요.

안중근 •　　•　　　　　　　　　　•

항일 비밀 단체인 신민회를 만들었어요.
105인 사건으로 신민회가 해체되자
흥사단을 만들었어요. 독립을 위해서
백성들의 교육을 강조했어요.

안창호 •　　•　　　　　　　　　　•

이화학당 학생이었어요.
고향의 아우내 장터에서 만세 운동을
벌였어요.
일본의 고문으로 옥중에서 순국했어요.

유관순 •　　•　　　　　　　　　　•

남대문역(지금의 서울역)에서 사이토 마코토
총독에게 폭탄을 던졌어요.
서대문형무소에서 순국했어요.

② 도전! 골든벨 OX 퀴즈

다음 내용을 읽고 맞으면 O, 틀리면 X로 표 하세요.

1. 고종 황제는 러시아 공사관에 머문 적이 있어요. (　　　　)
2. 유관순은 일본 경찰에게 가혹한 고문을 당해 서대문형무소에서 옥사했어요. (　　　　)
3. "하루라도 책을 읽지 않으면 입 안에 가시가 돋힌다."라고 말한 사람은 김구예요. (　　　　)
4. 윤봉길은 한국 독립당을 이끌었어요. (　　　　)
5. 윤봉길 의사와 같이 일본의 주요 인물을 암살하거나 주요 기관을 폭파하는 것을 의열단 활동이라고 해요. (　　　　)
6. 3·1 만세 운동 이후에 베이징에 임시 정부가 세워졌어요. (　　　　)
7. 서재필이 중심이 되어 만든 독립 협회는 독립신문을 만들고 만민 공동회를 열었어요. (　　　　)
8. 우리 나라가 일본으로부터 독립을 이룬 날은 1945년 8월 15일이에요. (　　　　)
9. 일본에 땅을 빼앗겨 새로운 삶의 터전을 찾아 가거나, 독립 운동을 위해 국경을 넘어 중국 간도 지방으로 건너간 사람들의 후손이 조선족이에요. (　　　　)
10. 서대문형무소에는 독립 운동을 하다가 잡혀 간 사람들이 만든 벽돌이 남아 있어요. (　　　　)
11. 공작사는 일제 강점기에 악명 높은 고문이 일어난 장소예요. (　　　　)
12. 6·10 만세 운동은 3·1 만세 운동 이후 가장 큰 규모의 항일 운동이었어요. (　　　　)

③ 다음 사진을 보고 보기에서 알맞은 것을 골라 써 보세요.

어떤 독립 운동인지 보기를 보고 알맞게 써 보세요.

| 보기 | •광주 학생 운동　•청산리 대첩　•6·10 만세 운동　•의병 항쟁　•3·1 만세 운동 |

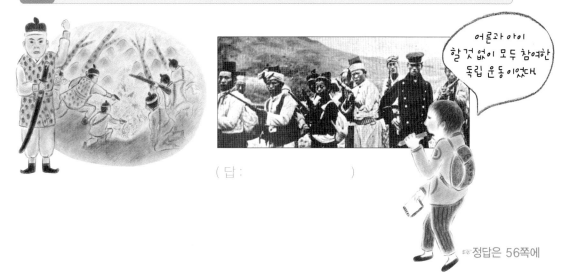

어른과 아이 할 것 없이 모두 참여한 독립 운동이었대

(답 :　　　　　　　　)

정답은 56쪽에

나는 서대문형무소역사관 박사!

4 빈 칸에 알맞은 이름을 써 넣으세요.

다음은 위에서 내려다본 서대문형무소역사관의 모습이에요. 주요 건물의 이름을 찾아 써 보세요.

보기 사형장, 여옥사, 중앙사, 전시관, 시구문, 공작사

❶ () ❷ ()

❸ () ❹ ()

❺ () ❻ ()

5 사진 속 물건의 쓰임에 대해서 설명해 보세요.

물건의 모양을 잘 살펴보고 서대문형무소 안에서 어떤 용도로 사용했는지 적어 보세요.

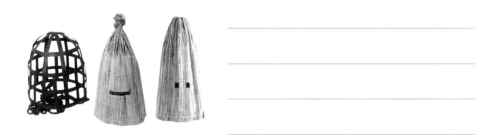

⑥ 십자말풀이를 해 보세요.

서대문형무소 역사관에 관한 것이라면 자신 있다고요.

	1	1						2	
		2					3		
				4		4			
			5			5			
								8	
		7					6		
7									
				9					
			8						

〈가로 열쇠〉

1. 나병 등 전염병에 걸린 환자들을 가두었던 장소. 한센 ○○.
2. 독립 운동가들이 지냈던 모습과 과거 독립 운동의 역사를 알 수 있는 서대문○○○ 역사관.
3. 일본은 일제 강점기에 이 섬을 자신의 영토에 포함시킨 뒤 지금까지 '다케시마'라 부름.
4. 봉오동 전투를 이끌었던 장군.
5. 사형장에서 죽은 죄수들을 서대문형무소 뒷산으로 옮기던 문.
6. 일본 자객들이 명성 황후를 시해한 끔찍한 사건.
7. 독립 협회가 주최했던 집회로, 많은 사람들이 모여 자신의 의견을 말하며 토론을 벌였음.
8. 1876년 일본의 위협 속에 강화도에서 맺어진 우리 나라 최초의 불평등 조약.

〈세로 열쇠〉

1. 통곡의 미루나무가 있는 곳이며 독립 운동가들이 최후를 맞이한 곳.
2. 백두산 북쪽의 만주 지역 일대로 일제 강점기에 독립 운동이 활발하게 일어났던 곳.
3. 파리의 개선문을 본떠 만든 문으로 자주 독립의 의지를 나타내기 위해 국민들의 성금을 모아 세움.
4. 윤봉길 의사가 훙커우 공원에서 던진 물건
5. 3·1 운동 이후 1929년 광주에서 시작된 최대의 항일 운동.
6. 1904년 이완용, 박제순 등의 대신들이 앞장서서 불법으로 맺은 조약. 우리 나라의 외교권이 일본에게 넘겨짐.
7. 안창호가 중심이 되어 만든 항일 비밀 단체로 오산학교, 대성학교 등의 학교를 세우고 계몽 운동을 벌임.
8. 서대문형무소 안에 있는 건물로 죄수들이 벽돌, 군수품 등을 만들었던 곳.
9. 독립 협회는 중국의 사신을 맞이하던 ○○○을 없애고 그 자리에 독립관을 지음.

정답은 56쪽에

인물도감 만들기

체험학습을 한 뒤에 특별히 기억에 남는 인물로 도감을 꾸며요!

책으로 만들어요

도감이란 그림이나 사진을 모아 설명을 붙여, 실물 대신 볼 수 있도록 엮은 책이랍니다. 인물도감 외에 동물이나 곤충 모습을 볼 수 있는 자연도감 등 다양한 도감이 많이 있어요. 그럼 지금부터 인물도감을 책으로 꾸며 봐요.

인물을 선정해요

책에 들어갈 각 쪽의 내용을 미리 정해야 해요. 서대문형무소역사관과 관계된 독립 운동가는 아주 많아요. 강우규, 김윤희, 유관순, 허위, 김구, 안창호, 양기탁, 이재명 등이 있지요. 그 중에서 자신에게 가장 인상 깊었던 사람을 정해요.

도구를 결정해요

손으로 직접 써서 만들지, 컴퓨터로 문서를 만들지 어떤 방법으로 해도 상관없어요. 깨끗하게 정리해서 누구든 쉽게 알 수 있도록 만들어요. 무엇보다 만든 사람의 정성이 느껴지도록 예쁘게 꾸미는 게 중요하겠죠.

사진을 넣어요

독립 운동가들의 사진을 넣어요. 그런데 옛 인물 사진은 직접 찍을 수가 없지요. 이럴 때에는 인터넷에서 찾아보세요. 여러 독립 운동가들의 사진이나 초상화를 구할 수 있을 거예요.

부족한 자료를 찾아요

서대문형무소역사관을 견학하면서 독립 운동가들에 대해 자세히 들었지만 그 내용이 모두 기억나지 않는다고요? 그렇다면 여러분이 구독하는 어린이신문의 인터넷 홈페이지를 검색해 보세요. 어린이신문에는 독립 운동가들의 정보가 쉽고 짧게 잘 정리되어 있어 활용하면 좋아요.

서대문형무소역사관을 잘 둘러보았나요? 나라를 빼앗겼던 가슴 아픈 시절의 역사를 알고 나니 기분이 어떤가요? 화가 나기도 하고 슬프기도 하다고요? 하지만 그 시대에 자기의 목숨도 아까워하지 않고 나라를 지켰던 분들을 생각해 보세요. 그분들 덕분에 오늘날 우리가 떳떳하게 살아가는 거예요. 그럼 서대문형무소역사관에서 배웠던 독립 운동가들에 대한 자료를 조사한 다음 인물도감을 만들어 보아요. 그리고 그분들에게 감사하는 마음을 가져 보도록 해요.

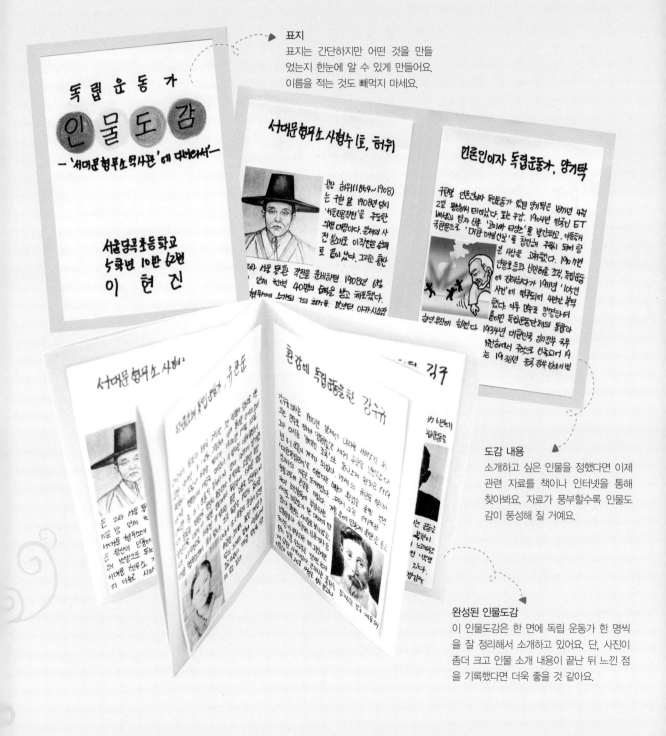

표지
표지는 간단하지만 어떤 것을 만들었는지 한눈에 알 수 있게 만들어요. 이름을 적는 것도 빼먹지 마세요.

도감 내용
소개하고 싶은 인물을 정했다면 이제 관련 자료를 책이나 인터넷을 통해 찾아봐요. 자료가 풍부할수록 인물도감이 풍성해 질 거예요.

완성된 인물도감
이 인물도감은 한 면에 독립 운동가 한 명씩을 잘 정리해서 소개하고 있어요. 단, 사진이 좀더 크고 인물 소개 내용이 끝난 뒤 느낀 점을 기록했다면 더욱 좋을 것 같아요.

정답

여기서 잠깐!

나는 서대문형무소역사관 박사!

❶ 알맞은 것끼리 연결해 보세요.

사진을 보고 독립 운동가의 이름과 관계된 일을 맞혀 보세요.

김구

강우규

안중근

안창호

유관순

하얼빈에서 이토 히로부미를 사살했어요.
의지와 자세가 당당하여 일본 검사와 간수에게도 존경받았어요.
중국에 있는 뤼순 형무소에서 순국했어요.

《백범일지》를 썼어요.
한인 애국단을 만들어 일본에 맞섰어요.
임시 정부에서 활약했어요.

항일 비밀 단체인 신민회를 만들었어요.
105인 사건으로 신민회가 해체되자 흥사단을 만들었어요. 독립을 위해서 백성들의 교육을 강조했어요.

이화학당 학생이었어요.
고향의 아우내 장터에서 만세 운동을 벌였어요.
일본의 고문으로 옥중에서 순국했어요.

남대문역(지금의 서울역)에서 사이토 마코토 총독에게 폭탄을 던졌어요.
서대문형무소에서 순국했어요.

❷ 도전! 골든벨 OX 퀴즈

다음 내용을 읽고 맞으면 ○, 틀리면 ×표 하세요.

1. ○ 2. ○ 3. × 4. × 5. ○ 6. ×
7. ○ 8. ○ 9. ○ 10. ○ 11. × 12. ○

❹ 다음 사진을 보고 보기에서 알맞은 것을 골라 써 보세요.

어떤 독립 운동인지 보기를 보고 알맞게 써 보세요.

답: (의병 항쟁)

❹ 빈칸에 알맞은 이름을 써 넣으세요.

다음은 위에서 내려다본 서대문형무소역사관의 모습이에요. 주요 건물의 이름을 찾아 써 보세요.

❶ 시구문 ❷ 사형장
❸ 전시관 ❹ 공작사
❺ 중앙사 ❻ 여옥사

❺ 사진 속 물건의 쓰임에 대해서 설명해 보세요.

물건의 모양을 잘 살펴보고 서대문형무소 안에서 어떤 용도로 사용했는지 적어 보세요.

죄수의 얼굴을 보지 못하도록 머리에 씌우는 기구예요.
죄수를 사형할 때 씌우기도 해요.
보통 짚으로 만드는데, 철로 만들기도 하지요.

❻ 십자말풀이를 해 보세요.

	1병	1사				2간	
		2형	무	소		3독	도
		장		4홍	범	4도	립
		5광			5시	구	문
		주			락		
		학			폭		8공
		생			탄		작
	7신	운			6을	미	사 변
7만	민	공	동	회		사	
	회		9보			조	
		8강	화	도	조	약	
		관					

사진

주니어김영사 8–9p(담장과 망루), 11p(영상실, 자료실, 기획전시실), 12p(형무소역사실 전경), 13p(벽관), 14p(임시구금실), 15p(지하고문실), 21p(중앙사 전시실 사진 전부), 30p(한센병사), 32p(순국선열 추모비), 38p(사형장), 39p(사형장 안쪽 미루나무), 42p(사형장), 45p(시구문 입구), 46p(유관순 지하 감옥 전경), 47p(유관순 지하 감옥 내부 모습), 48–49p(순국선열추념탑 전경)

서대문형무소역사관 10p(전시관), 20p(중앙사), 22p(옥사), 23p(서대문형무소 설계 도면), 24p(옥사 내부 모습), 26p(공작사 내부 모습), 43p(사형장 내부 모습)

독립기념관 8p(강화도 조약 문서, 을사조약 영인본 문서), 10p(독립운동가 서재), 12p(순종), 13p(독립문, 독립 협회 창립 기념 사진, 용수), 14p(만민공동회 기록화, 독립문, 서재 , 황성신문), 21p(러시아 공사관으로 피신한 고종), 24p(헤이그 특사), 25p(총을 든 의병들의 모습), 26p(신흥학교 제16회 졸업 기념 사진), 32p(독립 선언서), 34p(애국지사 강우규), 36p(봉오동 전투 기록화), 38p(감옥에서 출감한 의열단), 39p(이봉창), 47p(대한 민국 임시 정부, 유관순 수감자 기록카드), 50p(강우규, 유관순, 김구, 안중근, 안창호)

초등학교 교과서와 관련된 학년별 현장 체험학습 추천 장소

1학년 1학기 (21곳)	1학년 2학기 (18곳)	2학년 1학기 (21곳)	2학년 2학기 (25곳)	3학년 1학기 (31곳)	3학년 2학기 (37곳)
철도박물관	농촌 체험	소방서와 경찰서	소방서와 경찰서	경희대자연사박물관	IT월드(과천정보나라)
소방서와 경찰서	광릉	서울대공원 동물원	서울대공원 동물원	광릉수목원	강원도
시민안전체험관	홍릉 산림과학관	농촌 체험	강릉단오제	국립민속박물관	경희대자연사박물관
천마산	소방서와 경찰서	천마산	천마산	국립서울과학관	광릉수목원
서울대공원 동물원	월드컵공원	남산골 한옥마을	월드컵공원	국립중앙박물관	국립경주박물관
농촌 체험	시민안전체험관	한국민속촌	남산골 한옥마을	기상청	국립고궁박물관
코엑스 아쿠아리움	서울대공원 동물원	국립서울과학관	한국민속촌	서대문자연사박물관	국립국악박물관
선유도공원	우포늪	서울숲	농촌 체험	선유도공원	국립부여박물관
양재천	철새	갯벌	서울숲	시장 체험	국립서울과학관
한강	코엑스 아쿠아리움	양재천	양재천	신문박물관	남산
에버랜드	짚풀생활사박물관	동굴	선유도공원	경상북도	남산골 한옥마을
서울숲	국악박물관	고성 공룡박물관	불국사와 석굴암	양재천	롯데월드민속박물관
갯벌	천문대	코엑스 아쿠아리움	국립중앙박물관	경기도	국립민속박물관
고성 공룡박물관	자연생태박물관	옹기민속박물관	국립민속박물관	이화여대자연사박물관	삼성어린이박물관
서대문자연사박물관	세종문화회관	기상청	전쟁기념관	전쟁기념관	서대문자연사박물관
옹기민속박물관	예술의 전당	시장 체험	판소리	천마산	선유도공원
어린이 교통공원	어린이대공원	에버랜드	DMZ	한강	소방서와 경찰서
어린이 도서관	서울놀이마당	경복궁	시장 체험	화폐금융박물관	시민안전체험관
서울대공원		강릉단오제	광릉	호림박물관	경상북도
남산자연공원		몽촌역사관	홍릉 산림과학관	홍릉 산림과학관	월드컵공원
삼성어린이박물관		국립현대미술관	국립현충원	우포늪	육군사관학교
			국립4·19묘지	소나무 극장	해군사관학교
			지구촌민속박물관	예지원	공군사관학교
			우정박물관	자운서원	철도박물관
			한국통신박물관	서울타워	이화여대자연사박물관
				국립중앙과학관	제주도
				엑스포과학공원	천마산
				올림픽공원	천문대
				전라남도	태백석탄박물관
				경상남도	판소리박물관
				허준박물관	한국민속촌
					임진각
					오두산 통일전망대
					한국천문연구원
					종이미술박물관
					짚풀생활사박물관
					토탈야외미술관

4학년 1학기 (34곳)	4학년 2학기 (56곳)	5학년 1학기 (35곳)	5학년 2학기 (51곳)	6학년 1학기 (36곳)	6학년 2학기 (39곳)
강화도	IT월드(과천정보나라)	갯벌	IT월드(과천정보나라)	경기도박물관	IT월드(과천정보나라)
갯벌	강화도	광릉수목원	강원도	경복궁	KBS 방송국
경희대자연사박물관	경기도박물관	국립민속박물관	경기도박물관	덕수궁과 정동	경기도박물관
광릉수목원	경복궁 / 경상북도	국립중앙박물관	경복궁	경상북도	경복궁
국립서울과학관	경주역사유적지구	기상청	덕수궁과 정동	고성 공룡박물관	경희대자연사박물관
기상청	경희대자연사박물관	남산골 한옥마을	경상북도	국립민속박물관	광릉수목원
농촌 체험	고창, 화순, 강화 고인돌유적	농업박물관	경희대자연사박물관	국립서울과학관	국립민속박물관
서대문자연사박물관	전라북도	농촌 체험	고인쇄박물관	국립중앙박물관	국립중앙박물관
서대문형무소역사관	고성공룡박물관	서울국립과학관	충청도	농업박물관	국회의사당
서울역사박물관	충청도	서울대공원 동물원	광릉수목원	롯데월드민속박물관	기상청
소방서와 경찰서	국립경주박물관	서울숲	국립공주박물관	몽촌토성과 풍납토성	남산
수원화성	국립민속박물관	서울시청	국립경주박물관	민주화현장	남산골 한옥마을
시장 체험	국립부여박물관	서울역사박물관	국립고궁박물관	백범기념관	대법원
경상북도	국립서울과학관	시민안전체험관	국립민속박물관	서대문자연사박물관	대학로
양재천	국립중앙박물관	경상북도	국립서울과학관	서대문형무소 역사관	민주화현장
옹기민속박물관	국립국악박물관 / 남산	양재천	국립중앙박물관	서울역사박물관	백범기념관
월드컵공원	남산골 한옥마을	강원도	남산골 한옥마을	조선의 왕릉	아인스월드
철도박물관	농업박물관 / 대법원	월드컵공원	농업박물관	성균관	서대문자연사박물관
이화여대자연사박물관	대학로	유명산	롯데월드민속박물관	시민안전체험관	국립서울과학관
천마산	롯데월드민속박물관	제주도	충청도	경상북도	서울숲
천문대	몽촌토성과 풍납토성	짚풀생활사박물관	서대문자연사박물관	암사동 선사주거지	신문박물관
철새	불국사와 석굴암	천마산	성균관	운현궁과 인사동	양재천
홍릉 산림과학관	서대문자연사박물관	한강	세종대왕기념관	전쟁기념관	월드컵공원
화폐금융박물관	서울대공원 동물원	한국민속촌	수원화성	천문대	육군사관학교
선유도공원	서울숲	호림박물관	시민안전체험관	철새	이화여대자연사박물관
독립공원	서울역사박물관	홍릉 산림과학관	시장 체험 / 신문박물관	청계천	중남미박물관
탑골공원	조선의 왕릉	하회마을	경기도	짚풀생활사박물관	짚풀생활사박물관
신문박물관	세종대왕기념관	대법원	강원도	태백석탄박물관	창덕궁
서울시의회	수원화성	김치박물관	경상북도	해인사 고려대장경과 장경판전	천문대
선거관리위원회	승정원 일기 / 양재천	난지하수처리사업소	옹기민속박물관	호림박물관	우포늪
소양댐	옹기민속박물관	농촌, 어촌, 산촌 마을	운현궁과 인사동	유니세프 한국위원회	판소리박물관
서남하수처리사업소	월드컵공원	들꽃수목원	육군사관학교	무령왕릉	한강
중랑구재활용센터	육군사관학교	정보나라	이화여대자연사박물관	현충사	홍릉 산림과학관
중랑하수처리사업소	철도박물관	드림랜드	전라북도	덕포진교육박물관	화폐금융박물관
	이화여대자연사박물관	국립극장	전쟁박물관	서울대학교 의학박물관	훈민정음
	조선왕조실록 / 종묘		창경궁 / 천마산	상수허브랜드	상수도연구소
	종묘제례		천문대		한국자원공사
	창경궁 / 창덕궁		태백석탄박물관		동대문소방서
	천문대 / 청계천		한강		중앙119구조대
	태백석탄박물관		한국민속촌		
	판소리 / 한강		해인사 고려대장경과 장경판전		
	한국민속촌		화폐금융박물관		
	해인사 고려대장경과 장경판전		중남미문화원		
	호림박물관		첨성대		
	화폐금융박물관		절두산순교유적지		
	훈민정음		천도교 중앙대교장		
	온양민속박물관		한국에너지기술연구원		
	아인스월드		한국자수박물관		
			초전섬유퀼트박물관		